U0111887

大展好書　好書大展

青春天地

34

趣味的超魔術

廖玉山／編著

大展出版社有限公司
DAH-JAAN PUBLISHING CO., LTD.

序　文──魔術的８鐵則

有許多人一聽到魔術、幻術之類的事，就認為「那太難學了……」「我怎麼也不是那種料子……」不加深究而一味地妄自菲薄。可是會不會魔術，事實上跟靈不靈是沒有多大關係的。

誠然一般在表演場或電視上看到的魔術，都是高難度而且必須要有相當熟練的人才辦得到的。

不過，撇開特殊的魔術不談，事實上有許多魔術是只要應用身邊的一點東西就可做到。例如，報紙、雜誌、一張名片、一條領帶、一支筆、一條橡皮圈……等，這些都可以用來做為變魔術的材料。

而且有時就地取材來變的魔術，反而會比特意準備道具的魔術更具有效果。因為那些大家平常見慣、用慣或熟悉的東西，居

☆☆☆☆☆☆☆☆☆☆☆☆☆☆☆☆☆☆

然可以用來變戲法，這種出奇不意的事更會令人發出驚嘆。

即使當「訣竅」公開後，對方可能會「啊……就這麼簡單！」地大失所望，但如果您能再製造點氣氛並教給對方這套「把戲」，相信即使是剛認識的男女朋友，也馬上會顯得親密起來。如果這是在公司的宴會或聚會中，不但有提升會中氣氛的作用，而且也會使你個人顯得突出，而備受注目。

本書就是針對有志於此的人提供各種隨時隨地都可應用的魔術。請及早練習並加以展露！

不過請不要忘了「熟能生巧」的道理，學好魔術的捷徑是要不斷地練習而且每次只能學一項，否則同時學習多種，很容易因此混雜搞錯，或學得不精，即使會了也容易忘。

本書中所說的演出狀況或對話，都只是一種舉例而已，讀者在表演時，可視當時的時、地、物，選擇最適合自己的表演方式或台詞。

☆☆☆☆☆☆☆☆☆☆☆☆☆☆☆☆☆☆

☆☆☆☆☆☆☆☆☆☆☆☆☆☆☆☆☆☆☆☆☆☆☆☆

另外，在表演魔術時，大家還必須注意8項「基本原則」。

那就是①演出前要洗手，②道具要使用處理乾淨的，③要有自信，④要注意背後的光線（免得隱藏在後面的東西被照射出來），⑤絕對不要自掀底牌，⑥不要在同樣的場所做同樣的表演（保持神秘性），⑦不要事先就把結果告訴大家，⑧要不斷地活動手指。

做到上述各點，那麼您就將是一位偉大的魔術師了。只要按照本書的指示，抓住要點、不斷地練習，保證一定會成功。

希望由於您的愛讀。本書不但成為您消遣解悶的良伴，而且使您成為備受矚目或青睞的對象。

☆☆☆☆☆☆☆☆☆☆☆☆☆☆☆☆☆☆☆☆☆☆☆☆

目錄

第四章 徹底利用錯覺的超神奇魔術

第一章 硬幣、手帕、火柴等簡易魔術

平常一談到魔術，大家往往都會認為那一定要有什麼特殊的道具才行。例如，事先做有暗號的樸克牌或隱藏在暗處的機關繩索等等。其實，日常生活中圍繞在我們身邊的許多東西，有很多都可以用來做為變魔術的道具。例如，我們可以用名片來代替樸克牌，用領帶來代替繩索。

另外就是一條手帕、一盒火柴也都是非常有用的道具材料。一隻筆或一個硬幣就可以變一套驚人的魔術，而即使是您和朋友去小酌時，桌上的杯子和吸管，也都可派上用場。

本章就是要告訴您這些可以隨時利用時、地、物，而當場自娛娛人的魔術及其手法，相信它不但可以充實您的生活情趣，同時也讓您倍受注目。

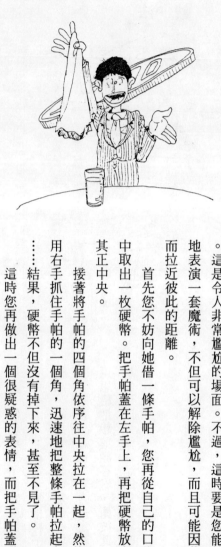

1

硬幣消失了

在約會中雙方的交談經常會發生突然中斷的情形。這是令人非常尷尬的場面。不過，這時要是您能就地表演一套魔術，不但可以解除尷尬，而且可能因此而拉近彼此的距離。

首先您不妨向她借一條手帕，您再從自己的口袋中取出一枚硬幣。把手帕蓋在左手上，再把硬幣放在其正中央。

接著將手帕的四個角依序往中央拉在一起，然後用右手抓住手帕的一個角，迅速地把整條手帕拉起來……結果，硬幣不但沒有掉下來，甚至不見了。

這時您再做出一個很疑惑的表情，而把手帕蓋到

戲　法

把硬幣放在手帕的中央。

手帕從四角摺疊起來，並用右手捏住……。

桌上一個您事先預備好，裝有水的杯子上。然後連手帕帶杯子拿起來，結果，硬幣居然是在杯底……。看到這裡，對方一定會不可思議地想猜測答案，而彼此不是又可以恢復談話的氣氛了嗎？

「嗨！您看，硬幣不見了？跑到哪裡去了呢？」

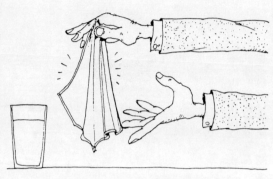

「哦！我們來看看這個茶杯？」

「呀！硬幣在這裡……!!」

手　法

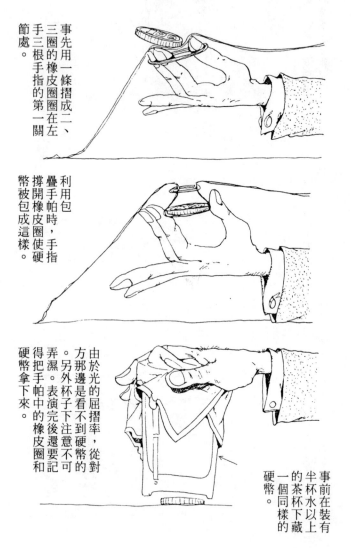

事先用一條摺成二、三圈的橡皮圈圈在左手三根手指的第一關節處。

利用包疊手帕時，手指撐開橡皮圈使硬幣被包成這樣。

由於光的屈摺率，從對方那邊是看不到硬幣的。另外杯子下注意不可弄濕。表演完後還要記得把手帕中的橡皮圈和硬幣拿下來。

事前在裝有半杯水以上的茶杯下藏一個同樣的硬幣。

2 斜立杯子

這是要讓一個裝有水的杯子斜立起來的魔術。不過，變這魔術的桌子上必須要蓋上桌巾才行。使用的東西是一個普通的玻璃杯和火柴棒，而杯子裡面要裝三分之一或四分之一的水。

首先您可以邀請對方做比賽，看誰能先做到把裝有水的杯子斜立起來。由於對方並不知這其中另有「奧妙」，所以一定做不成功。等她實在做不下去時，您再把茶杯和火柴棒接過來，然後以一本正經，嚴肅的表情和慎重的樣子來做。

首先用火柴棒，這時，看杯子居然在沒有依靠物中可單獨斜立，無論是誰都會非常驚訝的！

戲法

只要一個裝
有水的普通
圓底杯子、
火柴棒和桌
巾就可以。

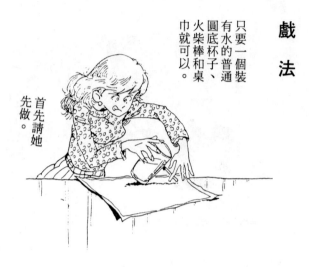

首先請她
先做。

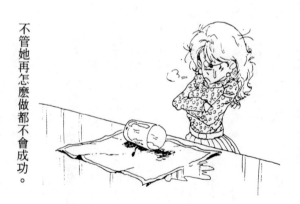

不管她再怎麼做都不會成功。

接著您要做時，為了不使對方懷疑你作弊，所以就用對方剛才使用的杯子和火柴棒把杯子斜立起來。

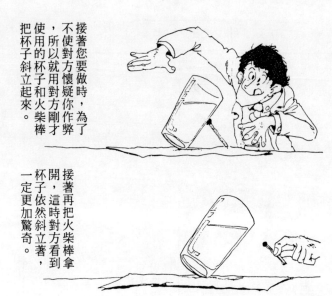

接著再把火柴棒拿開，這時對方看到杯子依然斜立著，一定更加驚奇。

萬一穿梆了怎麼辦⑴

　　即使是一位職業魔術師，總也會有露出「馬腳」的時候。例如，用手帕來表演魔術時，沒想到舞台後面的鏡子或透過窗戶的光線，竟然把手帕的特殊裝置映照出來。沒有注意到這回事而繼續表演時，觀衆就會開始發笑。這時候發現「洩底了」其實也不必心慌。一位很有經驗的職業魔術師這時反而會故意提高聲音來要大家注意看，也就是故意將錯就錯地表演下去，然後再若無其事地繼續進行下一個表演。

　　因此即使表演中露了馬腳，千萬不可露出尷尬難為情，不但不可因此中止表演，相反地更要誇張地把魔術表演完。

手　法

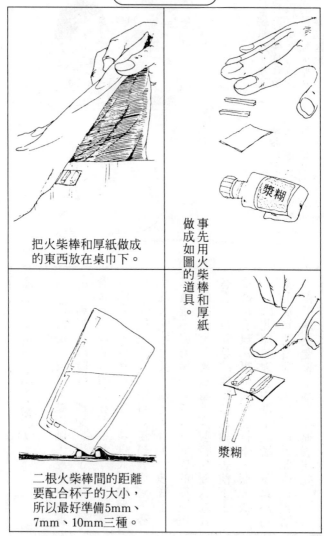

把火柴棒和厚紙做成的東西放在桌巾下。

事先用火柴棒和厚紙做成如圖的道具。

漿糊

二根火柴棒間的距離要配合杯子的大小，所以最好準備5mm、7mm、10mm三種。

3
用線吊起瓶子

把一條線垂放在瓶子內，然後把線往上一拉，瓶子也會跟著線一起往上浮升……。

這個魔術要準備一條長約三〇公分的線、一個空酒瓶（不透明的）就可以了。

開始前要先把線和瓶子讓大家過目確認一下。

接著把瓶子放在桌上，再把線垂放到瓶子裡去。然後把線拉起來，結果瓶子並沒有隨著升上來。換句話說就是第一次故意做失敗，讓大家認為「那是不可能做成功的事」。於是，您再重新把線放到瓶子裡去，並把瓶子翻倒過來一次，然後再拉扯線，結果瓶子果然隨著線而上升了……。

戲　法

一手扶住瓶子另一手把線放到瓶子裡，然後一邊把瓶子倒翻過來，一邊拉引著線，結果會……
…

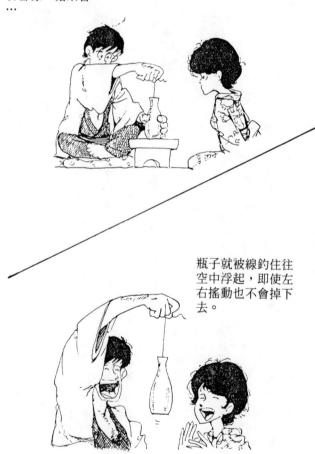

瓶子就被線釣住往空中浮起，即使左右搖動也不會掉下去。

手　法

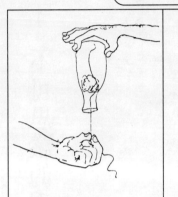

③
瓶子倒翻過來時，瓶內的紙團就會擠在瓶頸處。

①
事先在瓶內塞入一個比瓶頸稍大的紙團。

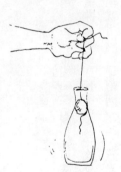

④
因此線也就被紙團和瓶子內側夾住，所以線就可以釣住瓶子。

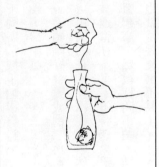

②
一隻手拿著瓶子、一隻手把線放入瓶中，同時把瓶子倒翻過來。

4 不可思議的手帕

這是用一個硬幣和一條手帕就可構成的魔術。首先把手帕攤開來，並在其中央放一枚硬幣。手帕只要普通的手帕就可以，硬幣則一元、五元或十元的硬幣都沒關係。

接著如下圖所示把手帕摺疊起來，然後用兩手抓住手帕的兩端，口中喊「一、二、三」迅速拉扯開來，這麼一來，手帕剛好會變成倒三角形的樣子垂掛著，但是很不可思議的是，那塊硬幣居然沒有掉下來，當然也沒有被遺留在桌上。這時您再迅速地把倒三角形的手帕垂豎起來，然後打開手帕，結果硬幣也不在手帕裡面，也就是說硬幣不見了。

戲法

把硬幣放到手帕的中間。一邊請對方看清楚，一邊

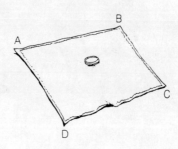

重疊摺起來。首先把手帕的A角和C角

再把D摺到其上。，並使其約伸出⅓，最後接著把B摺到D—C邊上

1

2

最後左手拉住B、右手拉住D。

3

迅速地用力往左右拉扯，同時把手帕往上提，結果硬幣居然沒有掉下來。

當您再把手帕垂豎時，啊！多不可思議呀！硬幣還是沒有掉下來。到底硬幣是跑到哪裡去了呢？

手　法

這是一個不需要任何特別道具輔助就可完成的魔術。

由於強力的拉扯，手帕就會造成一點摺痕，而硬幣就是被卡在那條摺痕上的。

當手帕被拿離桌面時，理應掉下來的硬幣卻沒有掉下來，光憑這一點已經夠神奇的，接著硬幣居然能在緊扯住的手帕中「行走」，最後竟然憑空消失（讓硬幣落入手掌後再把手帕打開），這更令人喝采。

只要不讓對方發現到手帕的摺痕，那這個表演就可以說是百分之百的成功了。因此，必須注意不要讓對方的視線從側面看過來，也就是，最好表演時必須在對方的正對面。另外，拉手帕時太慢或用力不夠，硬幣可能會中途掉下，所以迅速地用力拉扯這也是一大要點，不可稍有忽視。

還有就是摺手帕的方法也不可有一點錯誤！

只要有一條手帕和一個硬幣，不管何時、何地，你就可以做出驚人的魔術。

5

摺不斷的火柴棒

請準備一支火柴棒和一條手帕。

首先把手帕在桌上攤開來。正中央處放下火柴棒，接著在對方的面前慢慢地把手帕摺包起來，然後用手拿起包著火柴棒的手帕，並把火柴棒摺斷（讓對方確實聽到火柴棒摺斷的聲音），最後再打開手帕，結果掉出來的火柴棒卻仍完好無缺，這又是怎麼一回事呢？

戲　法

把手帕攤開來，並在
中央放一根火柴棒。

在對方的面前，慢慢
地把手帕摺包起來。

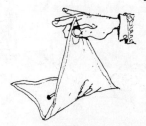

從手帕的外面捏住火柴棒
，並把手帕拿上來，讓對
方再確認火柴棒確實在手
帕裡。

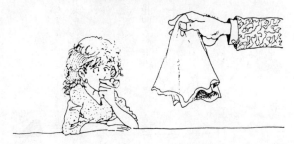

接著把手帕揉成一團,並把它拿到對方的耳邊,使您用手摺斷火柴棒的聲音能讓對方確實聽見。

啪嚓

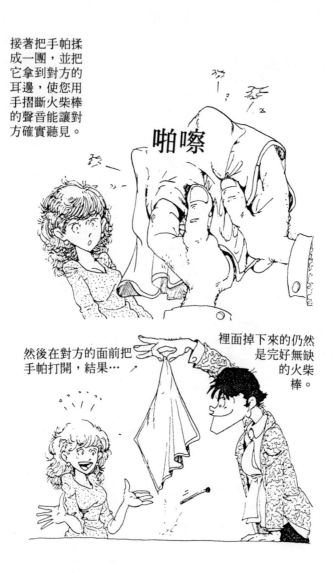

然後在對方的面前把手帕打開,結果…

裡面掉下來的仍然是完好無缺的火柴棒。

手　法

事先在手帕的縫邊處夾放一根火柴棒，夾不住時可用膠帶來固定。

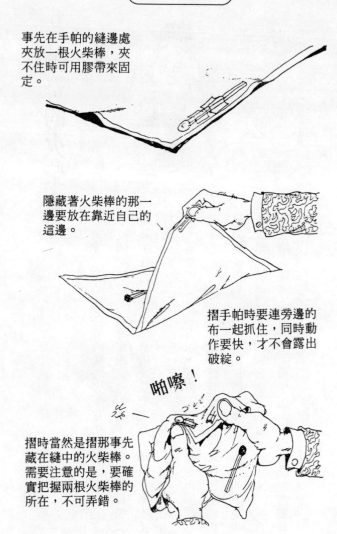

隱藏著火柴棒的那一邊要放在靠近自己的這邊。

摺手帕時要連旁邊的布一起抓住，同時動作要快，才不會露出破綻。

啪嚓！

摺時當然是摺那事先藏在縫中的火柴棒。需要注意的是，要確實把握兩根火柴棒的所在，不可弄錯。

6 神奇的火柴盒

首先要準備三個同樣的火柴盒和一個硬幣。

開始時就把這些東西交給對方，請對方把硬幣放到其中任何一個火柴盒內，並把三個火柴盒在桌上排放成一列。

當然你要背向著她，等對方說可以時您再回過頭來確認這些盒子。接著再背向一次，同時再要求她把沒有放硬幣那二個盒子的位置對換，然後您再轉過來，這時您就可以把那個裝著硬幣的盒子猜出來了，而且屢試不爽、百猜百中，相信這一定也會讓對方很驚奇吧！

戲法

您背向著他並請對方把
硬幣放進其中一個盒子
排列好。

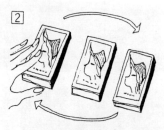

接著再請對方移動那兩
個沒有硬幣的盒子。

這個！

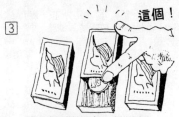

您再回過頭來，把那個
裝著硬幣的盒子猜出來
。

手 法

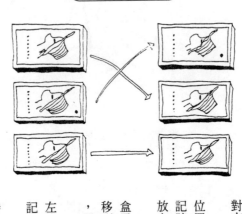

只要詳細地注意火柴盒，則在擦火柴的側面或盒子上下兩面等處，一定會有一、二處痕跡的。因此在把火柴盒交給對方前，您事先就要確實記住其中一個盒子的特徵。

當對方把三個盒子排好後，您就把那個有記號的位置記好。等第二次對方把火柴盒移動後，您再找出那個有記號的盒子。根據這個盒子前後的位置變化，就可以推算出放有硬幣的盒子。

例如，對方把三個盒子像圖所示那樣排列著（有記號的盒子在中間）。接著如果第二次移動後，有記號的盒子變成移到右邊去，即對方是像前頭所示的那樣移動那二個盒子的，那麼很顯然地裝有硬幣的就是左邊盒子了。

簡單地說，有記號的盒子如果是中間→左，則答案就是在左邊的盒子，如果中間→右，則答案是右邊的盒子，又如有記號的盒子兩次都是在中間時，則答案就是它。

因為三個火柴盒都必須是相同的，所以如果是在餐飲店時，可向店方要來三盒新的火柴，當然這時您要趁機在其中一個做上記號，在表演時就能萬無一失了。

7

硬幣突然消失了

萬一您想和對方約會，又苦無對策時，我想找個機會表演這套魔術給她看，再開口邀請她，事情大概會變得順利吧！當您和對方在一起喝飲料時，便可伺機說表演一套魔術。

首先從口袋拿出一條手帕，在桌上攤開，並要對方確認手帕上確實沒有動手腳，接著您再向對方借一個10元的硬幣放在手帕上，然後包起來。

再用包著硬幣的手帕蓋住一個空杯子，並使硬幣落進杯子裡面，這時您可以把手帕稍微拉開一點，讓對方確認硬幣有掉在杯子裡後，再把手帕蓋好，然後您口中喊一、二、三！後，迅速拉起手帕，結果剛剛

還在杯子裡的那個硬幣竟然莫名其妙地消失了。

這時對方一定會想知道這個祕密，而您就可趁機說：「呀！這麼一來我欠妳10元了！這麼辦好了，下禮拜天我請妳去看電影，同時再把這套魔術的祕訣告訴妳吧！」

戲　法

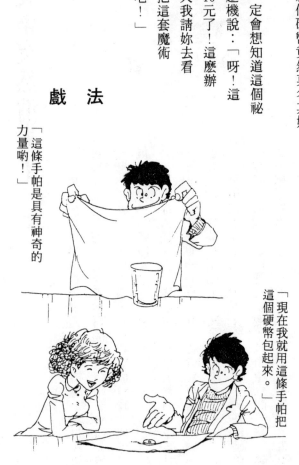

「這條手帕是具有神奇的力量�
！」

「現在我就用這條手帕把這個硬幣包起來。」

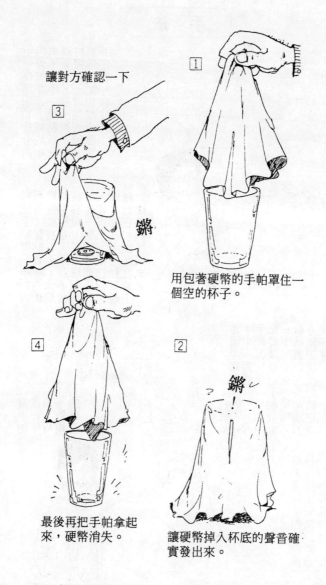

讓對方確認一下

③

鏘

① 用包著硬幣的手帕罩住一個空的杯子。

④ 最後再把手帕拿起來，硬幣消失。

② 鏘

讓硬幣掉入杯底的聲音確實發出來。

手法

用一條長約15公分的白綿線穿過手帕的中央，其中一端黏貼在手帕中央，打一個結，以免溜掉，另一端則黏貼在另外一個硬幣上。硬幣和線的顏色，一定要一樣才行。

當時把手帕攤開給對方看，右手你向不會發現藏在硬幣和線同時同樣接著的你色，硬幣被借用一個同樣的硬幣，並把它和這個硬幣對換過來。就在這時候要趁機把它和黏貼在線上的硬幣對換過來。

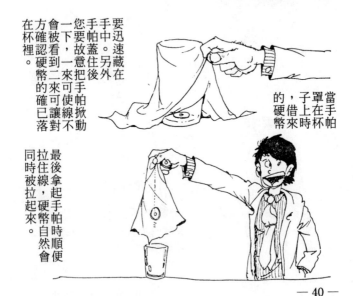

當手帕罩在杯子上時，借來的硬幣。

要迅速藏在手帕中。另外手帕後住手中。手帕蓋住您要故意把手帕掀動一下，一來可使線不會被看到，二來可讓對方確認硬幣的確已落在杯裡。

最後拿起手帕時順便拉住線，硬幣自然會同時被拉起來。

8 會跳舞的火柴盒

您能讓一個火柴盒以其任何一角為支點而豎立在手掌的食指和中指間嗎？或許您會認為那只要擺放平衡就不難做到。事實上，做起來並沒有想像中那麼簡單。所以，您可以故意拿這個問題找女朋友做比賽，等對方實在做不成功時，您再來表演給她看。

當您把火柴盒放到手掌上時，一邊要裝著一副為把它擺置平衡而專注的神情，同時在確定可以成功時，口中要吶喊一下，裝做是使用氣功的樣子，然後才放開原本挾住盒子的手，火柴盒便在毫無依靠的情況下用一個角豎立在手掌上，這時對方一定會很驚奇。

接著，您再對著盒子吹氣，盒子居然會旋轉，而且不

首先攤開手掌開始試著把
盒子斜立起來

戲法

「唉！這真不容易呀！嗯
，再調整一次使它平衡的
話……呀！立起來了。」

會倒下。像這種魔術是隨時隨地都可以表演而且又吸引人。

「現在我對著盒子吹氣，它不但不會倒下而且會發生旋轉……您看，旋轉起來了。」

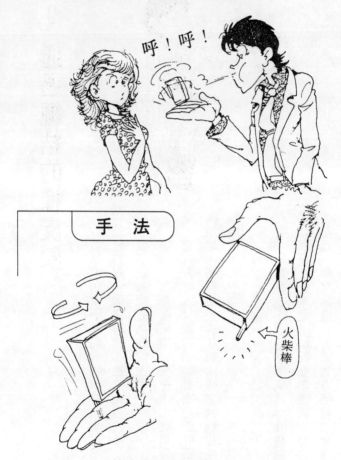

呼！呼！

手　法

火柴棒

戲法的訣竅是使預先藏在盒子角處的火柴棒露出來，然後用食指和中指夾住，這樣火柴盒不但能斜斜地立著，而且對它一吹氣，當然也會呼嚕！呼嚕！地旋轉起來

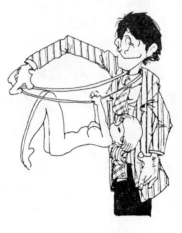

9 通過繩結的橡皮圈

當您要和女朋友約會時，不妨事先準備一條長約50公分的線和兩條同樣顏色、大小的橡皮圈，那您就可以表演這套魔術來取悅她了。

例如，當在餐廳用完餐後，您就可以取出這條繩線，請對方用這條線的兩端分別把您的兩手綁住。然後請她再用餐巾把綁住的兩手拿到橡皮圈後，再伸到餐巾裡。

這時您再開始假裝像在唸咒一樣，口中唸著⋯⋯

「呀！妳歡喜我⋯⋯」（即倒唸『我喜歡妳呀』）。

在此順便一提的是，唸咒在變魔術中也是一種障眼法。唸過一陣咒語後，再請對方把餐巾拿開，結果那條

橡皮圈居然掛在兩手的中央繩線上。我想這會使對方百思莫解。

戲　法

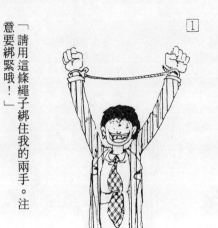

「請用這條繩子綁住我的兩手。注意要綁緊哦！」

「確立綁緊了以後，請用餐巾蓋起來。這樣手和繩子都看不見了吧！」

④
「等我唸完咒語，喊一
、二、三後，妳就拿開
餐巾。」

③
「接著！請給我一條橡
皮圈好嗎？我要使它掛
在繩子上。」

⑤
「啊！橡皮圈真的掛在繩
子上了！」「繩子兩端明
明都綁在手上，這怎麼可
能呢？」

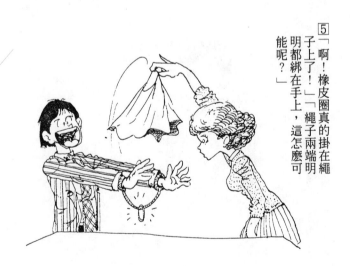

手　法

在手還沒綁上繩子前，事先就在右手腕上戴上另一條橡皮圈。

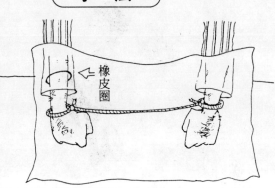

←橡皮圈

從對方手上拿來的橡皮圈就直接把它放進口袋去。

左手再把事先圈在右手腕上的橡皮圈拉出來，就大功告成了。

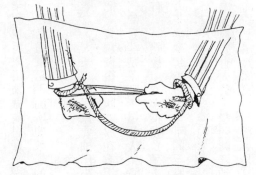

10 空盒子突然變出火柴棒

即使只是一個空火柴盒也可以用來做為討好上司的道具，問題是你會不會用？這就是下面所要教您的魔術。

首先右手拿著空火柴盒，火柴盒的裡盒要抽出來讓對方確認是空的後，把火柴盒恢復原狀並放在右手掌上。接著就說：「你們都看清楚了吧！這個火柴盒是空的，連根火柴也沒有。」然後用右手指在盒子上彈一下，結果等您再把火柴盒拿起來時，左手的手掌上赫然出現了一根火柴⋯⋯。手指彈火柴盒時，聲音要做得響亮一點。這道魔術只要有火柴，是隨時隨地都可以展示一番的。當你的上司對你說：「喂！××

戲　法

「這裡有一個空的火柴盒，裡面一點機關也沒有。」

「裡盒也是空無一物」

「不過，只要我用手指一彈……」

，借個火吧！」這時你就來上這一套，而用這支變出來的火柴為他點火，會使上司增加對你的好感。

不過凡事偶一為之效果很好，但時常做，可能就會有危險，例如，別人看你時常這樣，或許會認為你太過於自我表現而心懷忌妒，或被上司鄙視而要您「這麼喜歡耍把戲的話，乾脆辭職好了」，那時可就得不償失了，因此即使是為了討好，也要有所節制。

「哪！請看！左手上出現了一支火柴棒了。」

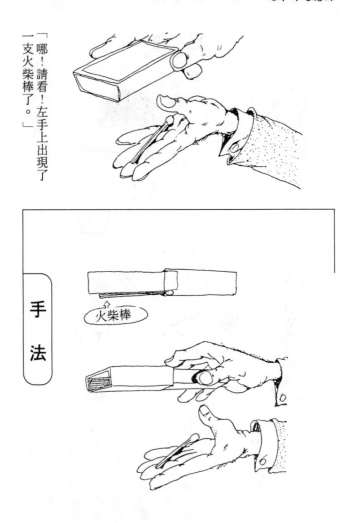

手法

火柴棒

事先在裡盒和外盒的中間夾藏一支火柴。趁裡盒要推進去時，讓火柴掉到手上來。這只要多加練習就沒有問題了。

11 領帶穿透手臂

偶爾下了班去喝一杯時，您是否會想說，既然要喝就喝個痛快吧！萬一鄰座的朋友卻悶悶不樂地喝著悶酒時，您又該怎樣來替他「解悶」呢？我想這時您就可以表演這道魔術給他看。

這時您對他說：「怎麼了呢？喝酒嘛，就爽快一點！來！來！把領帶解下來，我表演一項絕活給你看。」拿到領帶後，把兩端綁在一起，使成一個布圈。

接著把它圍掛在對方的手臂上，並請對方手插腰，以免布圈掉出來。這時對方一定會很困惑，不知要做什麼事吧！而您也不要對他說明，只要告訴他不會怎麼樣，就可以了。

接著你用兩手分別勾住領帶圈，一會兒拉開，一會兒靠近地……來回重複做幾次後，口中喊著一、二、三，瞬間把領帶穿過手臂地拉出來。這時對方一定會因驚奇而活絡起來，「手臂也沒有斷呀！那領帶又怎麼能穿過去呢？」

除了喝酒或宴會場合外，在和女朋友約會時，這也是能促使彼此更親近的一道魔術啊！

戲　　法

把結成圈的領帶掛在對方的手臂上，並請對方手插腰。

撕啪‼

用兩手分別勾住領帶的兩邊，來回重複幾次分開，合聚的動作後，「啪！」的一聲領帶就穿過手臂而跑到外面來了！

手　法

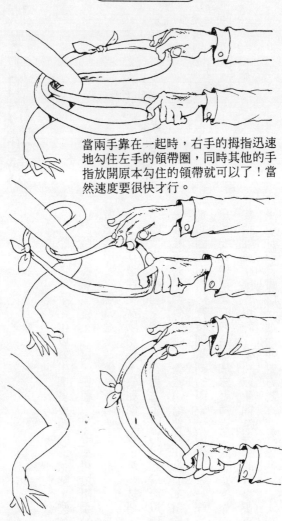

當兩手靠在一起時，右手的拇指迅速地勾住左手的領帶圈，同時其他的手指放開原本勾住的領帶就可以了！當然速度要很快才行。

12 手帕的遊戲

您知道用手帕可以做出很多東西的形狀嗎？例如，薔薇、香蕉、豬、老鼠、狐狸……等都可以用手帕做出其形狀，您做過嗎？您會做嗎？

尤其是在交女朋友時，假如您學會了這些技巧，可能使你更順利。例如，在對方生日時，您就可以用一條紅色的手帕做一朵紅薔薇送給她戴在胸前，相信她會因此而對你有特別深刻的印象。另外，做一條香蕉可能會使彼此的氣氛更加羅曼蒂克也說不定。做一隻狐狸或小鼠，也許你就可以使編造出來的故事更加充滿趣味或真實感，進而使對方對你有好感。

總之，一條手帕再加一些技巧就可使你和對方相

戲　法

只要知道摺手帕的方法，那麼一條手帕可能就是一張讓你搭上戀愛列車的車票！

處得很有情趣！所以請你一起來學習這些技巧，做一個永遠充滿風趣的「男朋友」吧！

狐狸形的摺法

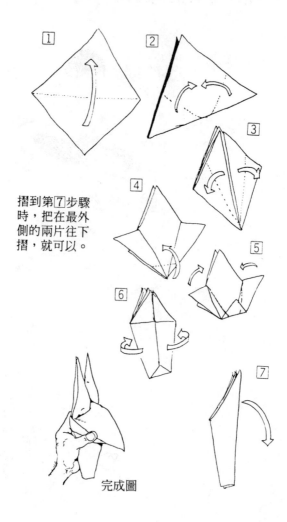

摺到第⑦步驟
時，把在最外
側的兩片往下
摺，就可以。

完成圖

豬形的摺法

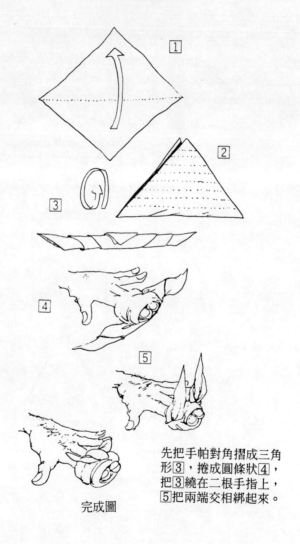

完成圖

先把手帕對角摺成三角
形③，捲成圓條狀④，
把③繞在二根手指上，
⑤把兩端交相綁起來。

老鼠形摺法

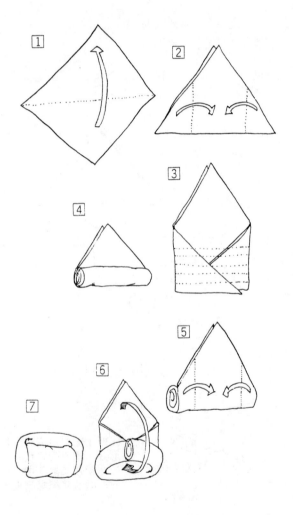

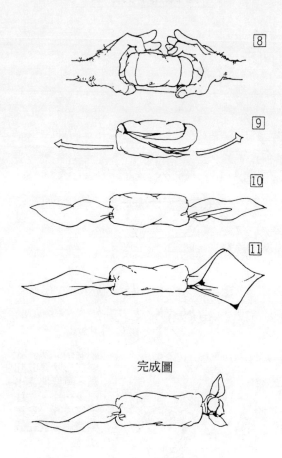

完成圖

④把③的下半捲成圓條狀，⑥把上方突出的部分塞到裡面去，⑧把⑦往兩側拉成長條，並把⑥中往裡塞的部分反翻上來，⑨把翻出來的部分往兩側拉，⑪前端攤開對角打結。

薔薇形的摺法

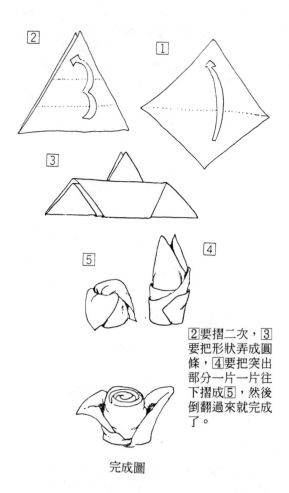

②要摺二次，③
要把形狀弄成圓
條，④要把突出
部分一片一片往
下摺成⑤，然後
倒翻過來就完成
了。

完成圖

香蕉形的摺法

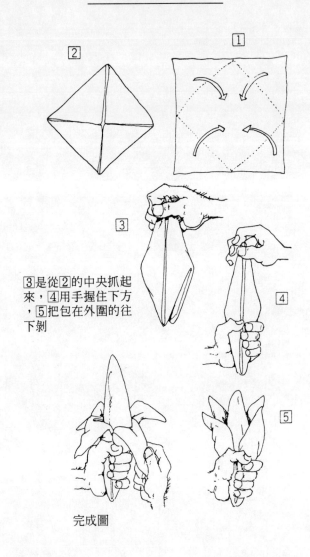

③是從②的中央抓起
來，④用手握住下方
，⑤把包在外圍的往
下剝

完成圖

第二章　10根手指的技巧

職業魔術師的秘聞大公開

任何一項魔術都有它不為外人所知的「訣竅」。雖然通常這個訣竅一旦暴了光，大多數的人都會「呀！原來就是這麼簡單呀！」或多或少會有一點失望，但如果要這個訣竅不被揭穿，並使觀眾會驚奇，那就需要相當的技巧了。

例如，把二條手帕揉成一團往空中丟，二條手帕會變成連結在一起，或明明是把一元的硬幣丟到咖啡杯內，結果卻變十元的硬幣，又手上的名片一會多一會少……等這些魔術毫無疑問地，都是有特殊的「機關」設計的。

一位魔術師就和一位推理作家一樣，必須盡力設法讓觀眾不看到最後猜不出犯人，或看不出魔術師的技巧。

為了要達到這種境界，當然不斷地練習是必要的。而且手指的運動，讓手指更柔軟，做出的動作更細膩的訓練，尤其重要！

1 剪也剪不斷的線

只要一條線繩，就可以綁住對方的心，您知道嗎？

首先請準備一根不透明的管子（吸管亦可）、線和剪刀。除了管子要不透明外，其他東西只要平常使用的就可以了。

表演時先在對方的面前取出管子，接著管子當然是被剪成兩斷了，可是那條線卻完好如初，而且也看不出有任何剪刀的痕跡。

注意在表演前一定要記住請對方檢查這條線，並暗示她說：

「這條線就像我們的感情，剪也剪不斷。」

戲　法

將線穿過管子並使兩端都露
出一點線頭，使對方明瞭線
確實在管子裡面。接著拿起
剪刀當著對方的面，把管子
剪斷。結果管子是斷成兩截
了，但線卻完好如初。

手　法

事先用小刀在管子的中央
劃開一道1～2公分的裂痕
。注意表演時切口要向內
，即不可讓對方發現。

把線從切口處抽一點出
來。這只要把切口向內
並把管子稍一彎曲，切
口就會張得更開，要抽
線就較容易了。

剪刀要穿在線和管子的
中間，剪下去時才能只
剪斷管子。要注意的是
抽出的線和切口不可被
看到。

2 10秒解開繩結法

這是一項有關結繩的魔術，也是一項足以令對方愕然的遊戲。

首先請準備二條長約一公尺的線繩，用其中一條繩子的兩端分別綁住對方的兩手腕，接著把另一條繩子穿過對方的繩子所圍成的圈圈，再把兩端分別綁在自己的兩手腕上（如圖）。然後您就可以請對方，設法在不解開繩結的情況下把兩條繩子分開。

除非對方早已知道訣竅，要不然再怎麼做也無法解開，甚至對方可能抱怨說那是不可能的事。這時您就可以向對方表示您有能力辦到，而且只要10秒鐘就可以辦到。當然這真的在10秒鐘內就可以解開的。不

過為了要讓對方更加信服你的能力，因此在表演前要請對方再次確認清楚，你並沒有在繩子或手上動任何手腳。

戲法

「請您設法把這兩條繩子分開吧！」

「這要怎麼弄呢？……這怎麼可能呢？算了！我投降好了！」

「好吧！我做給妳看吧！耶……妳看這不是分開了！」

手　法

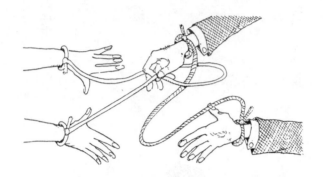

上圖所示是由表演者來看的第一道解繩子的步驟。即把對方的繩子拉到自己的手腕上來。這一步驟的重點在表演者到底要抓住繩子的哪一部位，繩子到底要抓到哪一邊的手腕上。而這就要看2條繩子的交叉處來判斷。表演者要抓住的是疊在己方繩子上面的那一條線，並把它拉到同一側的手腕。

◆萬一穿梆了怎麼辦？

　　一位職業魔術師經常會因為手上的道具不順手或不太合適而斷然取消接下去預定的表演。例如，在一項使用硬幣做道具的魔術表演中，突然發現手上的硬幣太小或太重時，魔術師就會逕自更換別的表演。因為他們絕不會勉強去做一些沒把握的表演。也正因為如此，所以職業魔術師在要表演時除了已定的表演項目外，他們都會事先多準備三～五項魔術以防萬一。總之，魔術的演出最忌諱的是勉強演出，而且演出過度也是不可以的。

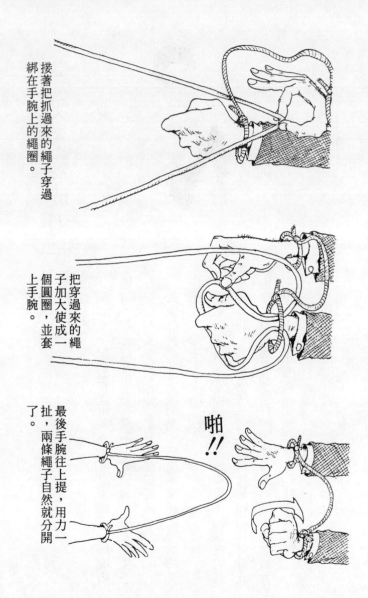

接著把抓過來的繩子穿過綁在手腕上的繩圈。

把穿過來的繩子加大使成一個圓圈，並套上手腕。

最後手腕往上提，用力一扯，兩條繩子自然就分開了。

啪!!

3 叉子變成刀子

和朋友一起到餐廳用餐後，可以表演這一招魔術來助興。首先把餐巾放在桌子上攤開來，接著把叉子放在餐巾的正中央，然後把餐巾捲包起來。

最後你再把餐巾打開來，結果本來包在裡面的叉子卻變成了刀子……。

當然這不僅是一個很好的餐後餘興，而且在男女朋友約會時，這道魔術也可以提供彼此談話的材料或經由教導對方學習的過程中，使彼此的感情更加親近，至少總比吃完飯後就說「拜拜！」好得多了！

戲　法

把餐巾攤開來，並在其中央放上一支叉子。餐巾最好用質料厚一點的。

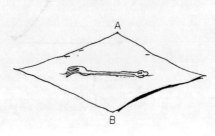

把餐巾對摺包住叉子。A B不可重疊，大約要離2～3公分。

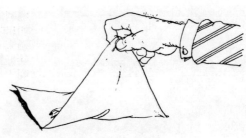

接著把餐巾帶叉子捲包。

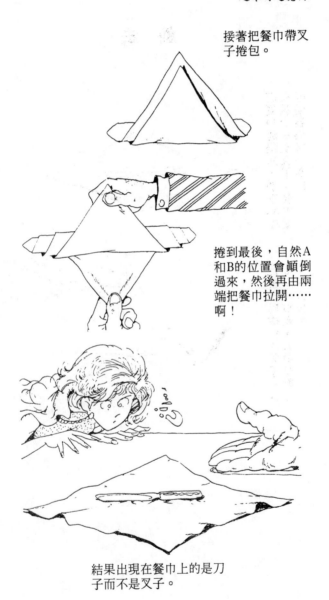

捲到最後，自然A和B的位置會顛倒過來，然後再由兩端把餐巾拉開……啊！

結果出現在餐巾上的是刀子而不是叉子。

手　法

事先在餐巾下放一
把刀子，而放叉子
時要與它距離1分
分左右。

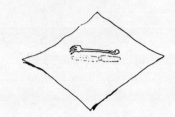

摺捲餐巾時要注意
不可使底下的刀子
露出來。

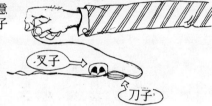

捲餐巾時要叉子和
刀子一起捲包

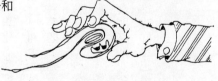

拉開餐巾時因為A
B已相反了，所以
叉子就會變成刀子

4 把一元變成十元的手帕

攤開一條手帕，蓋住左手的手掌，接著在上面放一個一元硬幣，再用右手把硬幣和手帕一起抓起來，再把它放回左手，並包好。

然後再用右手把手帕重新攤開來，結果原本一元的硬幣卻變成了十元的硬幣。一元可變成十元，那麼要有錢豈不很容易了嗎？多麼令人驚奇又誘惑的魔術呀！要是在男女朋友初次在一起時，能表演這麼一招，相信對方對你的好感也馬上增加十倍。

攤開手帕罩蓋在左手的手
掌上，並放上一個一元的
硬幣。

戲
法

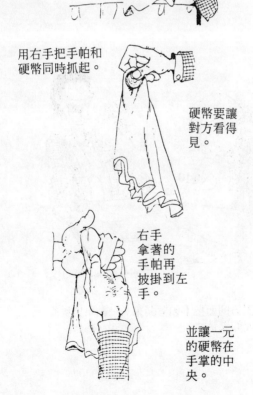

用右手把手帕和
硬幣同時抓起。

硬幣要讓
對方看得
見。

右手
拿著的
手帕再
披掛到左
手。

並讓一元
的硬幣在
手掌的中
央。

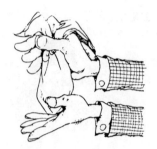

很快地再用左手把垂在右手下的手帕部分撈上來。

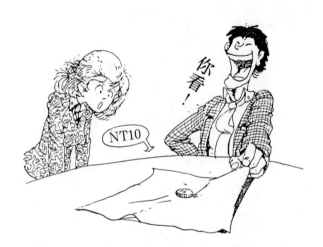

當著對方的面把手帕攤開來……結果出現的是10元的硬幣。

手　法

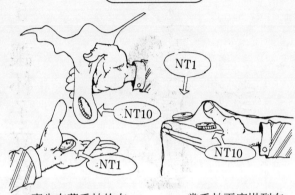

NT1

NT10

NT1

NT10

事先在蓋手帕的左手掌上放一個10元的硬幣，等右手抓時順便把10元硬幣一起抓上去。

當手帕再度掛到左手上時，要迅速地把1元的硬幣移到右掌中。

萬一穿梆了怎麼辦？

魔術表演正進行時，藏在手上的道具突然意外地掉到地上時要怎麼辦？要是一位職業魔術師，他則一點也不會慌張，他會若無其事地，在道具掉落處，故意再掉一條手巾或帽子等東西，然後趁機把道具撿起來。當然這必須是道具剛好是掉在桌下等觀眾看不到的地方。

萬一掉出來的道具被觀眾發現了，那乾脆就說：「啊！傷腦筋穿梆了！」然後逕自進行下一個表演，這樣經常還會博觀眾一笑哩！所以「不慌張、要乾脆！」這是處理穿梆時的秘訣！

5 讓杯子立在豎立盤子的緣上

　　讓一個杯子能立在一個垂直擺放的盤子外緣上，這可是一個充滿緊張刺激的魔術，是最適合宴會場上的表演。

　　首先準備一個杯子和一個盤子。接著在眾人面前把盤子垂直地拿著，然後再告訴大家你要把杯子放在盤子的外緣上，而杯子不會掉下來。

　　當然在表演前向大家強調杯子和盤子都沒有什麼特殊裝置。表演時用一隻手拿住盤子並成垂直狀，接著用另外一隻手拿著杯子放到盤子的上緣。這時要假裝很難放住，別一下子就做成功，要表演得好像很難的樣子。

戲 法

用一隻手拿著盤子的下緣，讓盤子成垂直狀，然後說「現在我要把杯子放在盤子的上緣。」

另外一隻手拿著杯子小心翼翼地放到盤子的上緣。

最後把手拿開，果然杯子是可以好好地放在盤子的上緣，而不會掉下來。

手　法

事先用厚紙捲一個長紙筒，在表演中伺機插入拿住盤子那隻手的拇指上。

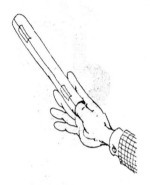

用插在拇指上的那個紙筒的頂端支撐住杯底。注意紙筒要卷得很緊。

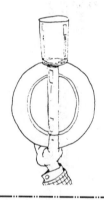

萬一穿梆了怎麼辦？

當職業魔術師在眾人面前表演魔術時，偶爾在觀眾群中會有一、二人，尤其是小孩子會得意地叫說：「這一套，我早就知道了呀！」這時候，魔術師一點也不會受其影響，仍然照樣繼續進行表演。因為即使表演的是同樣的魔術，但表演者的巧妙則是各有不同的。因為一個訓練有素的魔術師都會有自信認為「我的手法一定和別人不同，而且比別人精釆。」因此只要多加練習，則業餘的魔術表演者，對自己的手法自然會更有信心，這樣在表演時，他不會因為周圍觀眾的叫喊而有所困擾了！

6 會穿過杯蓋的手帕

把取出來的手帕塞到一個空杯子裡去，然後用紙（報紙等皆可）蓋上，外面並用橡皮圈圈住，這麼一來手帕就像「籠中之鳥」無法脫出了。

當然這之前要把杯子讓對方檢查，確認杯身和杯底並沒有破洞。

可是，一陣施咒以後，當你用手靠近杯子做出托拉的動作後，杯子內的手帕居然「憑空」地就隨著你的動作而鑽出了杯子……。

戲

法

把手帕塞到一個空杯
子裡面。「妳猜它會
不會跑出來呢？」

杯口蓋上紙，並用橡
皮圈圈住。

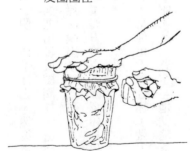

看起來杯子內的手帕是不可能「跑」出來的，
可是經過你施咒以後，它竟然還是「跑」出來
了！

手 法

線

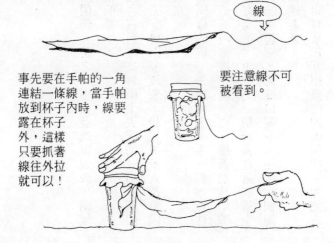

事先要在手帕的一角
連結一條線，當手帕
放到杯子內時，線要
露在杯子
外，這樣
只要抓著
線往外拉
就可以！

要注意線不可
被看到。

7 會浮出錢幣的碗

這是利用兩個碗，使之互相重疊或覆蓋後，結果會變出很多錢幣的魔術。

它也是很適合在酒席宴會場上表演的一項餘興節目。尤其是可以憑空變出金錢來，我想很多人都會因此而興致高昂起來。

先準備兩個同樣的碗，先用兩手一手一個地抓住碗背，讓大家確認碗內確實空無一物。接著把其中碗的碗口朝下覆蓋在桌上，再把另一個碗蓋在這個碗上。然後把上面的碗拿起來，使碗口朝下，和另一個碗互相碗口對碗口地蓋著。

最後用兩手同時拿起互相蓋住的兩個碗，並把它

戲　法

「這裡有兩個碗！」

「把一個碗口朝下蓋在桌上，而其上面再蓋上另一個碗。」

們分開，結果照理說應該是空無一物的碗內，卻掉出了好幾個錢幣。

您說這不是很神奇嗎？

把２個碗一起倒翻過來

再把上面的碗倒翻過來，使２個碗互相合蓋著。

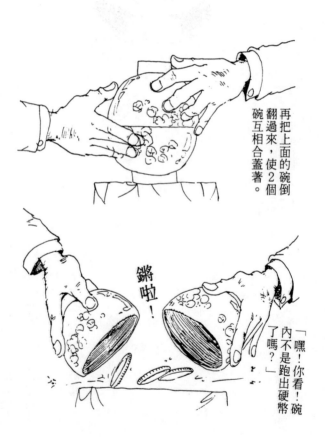

鏘啦！

「嘿！你看！碗內不是跑出硬幣了嗎？」

手　法

③

①

事先在其中一個碗的底部藏著錢幣。錢幣個數的總厚度不可超出底緣。用手指壓住以防掉落。

兩個碗同時翻過來時，錢幣就會自動落在另一個碗的碗底。

④

②

把上面的碗翻過來蓋住後，再打開時就大功告成了。

藏有硬幣的碗，先碗口朝下地覆蓋在桌上，其上再蓋上另一個碗。

8 會移動的錢幣

請在桌上排出六個十元的硬幣。左右手各抓三個硬幣，在別人的想法中現在你的右手裡應該是各有三個硬幣了。

可是當右手再度把硬幣撒出來時卻變成四枚硬幣，而左手放開後只有二枚硬幣掉出來。

接著用左手把右手撒出來的那四枚硬幣抓起來，右手則把剩下的二枚抓住，可是，當左手再度張開時，很奇怪地，本來只抓上去的四枚硬幣卻變成五枚硬幣，而右手再度張開時卻又只是掉下一枚硬幣而已⋯⋯

難道這些硬幣真會移動嗎？

戲

法

①

在桌上排出6枚硬幣，右手先拿起3枚。

②

左手再拿起剩下的3枚。

③

當右手打開時硬幣卻增加了一枚，即變成4枚。

④

而左手張開時卻只剩2枚。

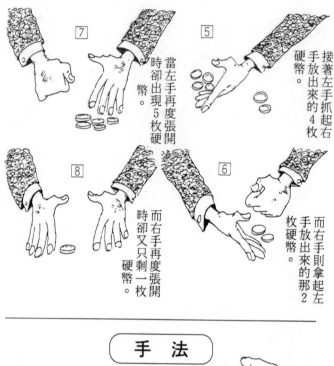

⑤ 接著左手抓起右手放出來的4枚硬幣。

⑥ 而右手則拿起左手放出來的那2枚硬幣。

⑦ 當左手再度張開時卻出現5枚硬幣。

⑧ 而右手再度張開時卻又只剩一枚硬幣。

手　法

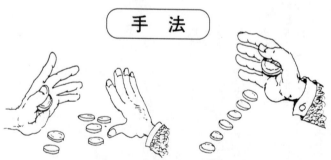

　　事先在右手的拇指和食指間夾藏一個硬幣，等右手第一次張開時就放出去，則硬幣自然會變成4枚。而左手拿起來的3枚硬幣，則把其中一枚夾在拇指和食指中間，所以左手張開，當然就只剩2枚掉出來。然後依樣畫葫蘆則左手5枚、右手1枚的情形就可能出現了。

9 一元變成十元的秘密

當著對方的面前取出一枚一元硬幣。然後把拿在手上的這一枚一元硬幣往空的杯子內丟下去。

結果，再從杯子內倒出來的硬幣，卻變成十元的硬幣。轉瞬之間一元就可變成十元，這又是一道賺錢的魔術了。

不過在表演前要請對方先確認杯子的確是空的，而且也沒有動什麼手腳。接著，把手上的錢幣拿在對方的眼前，然後迅速地移到杯子上空，並張開手掌，當硬幣和杯子發出硬擊聲時，一元的硬幣就變成十元的硬幣了。

戲 法

很迅速地張開手掌讓錢
幣落到杯子裡去。

先讓對方確認杯子後，
手上拿出一枚一元的硬
幣。

本來應該是一元的硬幣
，結果卻變成十元的硬
幣了……。

手 法

用膠帶和線把一元的硬幣如圖所示，黏貼在手掌內。

NT1

NT10

鏘！

然後迅速地放開手掌，掉下去的當然是10元的硬幣了！

用小指和無名指壓住10元硬幣，而把黏著線的1元硬幣給對方看。

10

會自動變多或變少的名片

你拿出三張名片，並請對方任意抽出一張，然後你再問對方：「請問我手上還剩幾張名片？」這時對方當然會回答說：「還剩二張。」可是你就告訴他：「不！答錯了！應該還有三張！」

當然你手上應該只剩下二張名片，但確實已經變成了三張。你也給對方看清楚確實還有三張名片。

接著你再請對方心中說不定會猜想：「大概又會剩下三張吧！」但他還是會老實說：「還剩二張。」這時你就回答說：「對了是剩下二張沒錯！」同時也把手上只剩二張的名片給對方看一下。

然後你也可以接著說：「您是答對了，不過現在做的是叫做『三張名片』的魔術，所以不管如何我還是要再把手上的名片變成三張才行。」接著就把名片轉動一下，果然當你再攤開名片時，又變成三張名片了。當你接客談生意時，這道魔術可以使彼此更加融洽。

戲 法

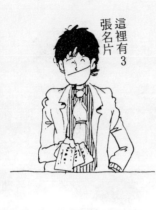

這裡有3
張名片

「這3張名片都沒作弊，現在請抽出一張。」

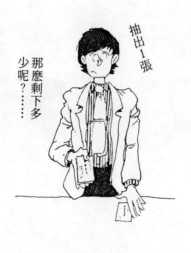

抽出1張

那麼剩下多
少呢？……

「抽出了1張，那麼就剩下2張了吧
！」

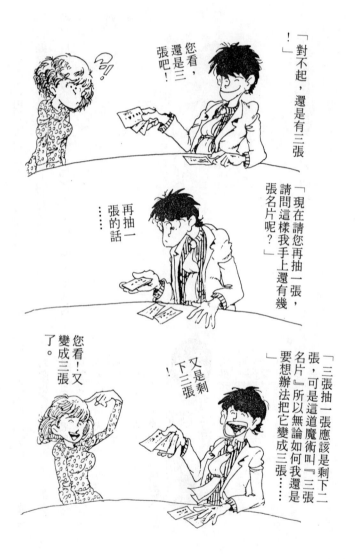

「對不起，還是有三張！」

「您看，還是三張吧！」

「現在請您再抽一張，請問這樣我手上還有幾張名片呢？」

再抽一張的話……

「三張抽一張應該是剩下二張，可是這道魔術叫『三張名片』所以無論如何我還是要想辦法把它變成三張……」

又是剩下三張！

您看！又變成三張了。

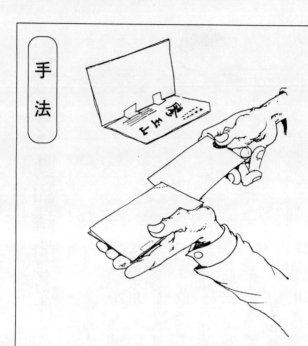

手法

事先把二張名片貼在一起，看起來像是只有一張名片的樣子。在這兩張貼合在一起的名片中的一張，其一角要切成如圖所示的那樣。然後這兩張名片中再夾上一張普通的名片。至於名片的貼合方法則要像圖所示，在內側貼上透明的膠帶。

表演就拿出這張特製的名片和2張普通的名片，而要對方抽出一張。

當對方抽名片時那張特製名片的缺口要在內側用右手的拇指遮蓋住。等對方抽了名片後，就迅速把其餘名片合成一疊，轉一圈使切口變成在外側。

要是對方回答說「還剩2張」後，就用手指的指肚把夾藏在中間的那張名片擠出來，這樣對方又可看到手上有3張名片了！

11 會自動翻轉的名片

當您與人聚會或談生意落時，拿出名片來表演這一套魔術，是很能夠產生改變氣氛、消除緊張的效果。

首先您拿出2張名片。左右手各拿一張並使其成十字交叉。其中左手那張名片要縱摺，右手的那張要橫摺，即兩張名片十字重疊後向內摺，然後縱摺的名片經過一陣拉動後，兩張名片再反摺回來時，縱摺的那張名片居然正反面對換了。

這時您就把這個結果給對方看一下，然後迅速地把名片撕掉⋯⋯。這樣一來對方一定會留下很深刻的印象。不過要記住的是做這個魔術，手法一定要快。

戲　法

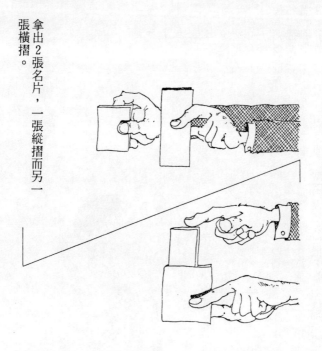

拿出2張名片，一張縱摺而另一張橫摺。

把橫摺的名片放在縱摺名片的摺縫裡，並上下推動一番。

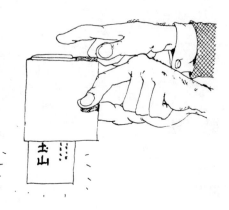

當把橫摺上下移動到縱摺名片的下側時，同時把兩張名片翻摺過來，接著再移動縱摺的那張名片，最後再把兩張名片翻摺回來，當再移動橫摺的那張名片時，結果很奇妙地，縱摺的那張名片正反面卻對換了過來。

嗨！表演到此結束

表演一結束，請迅速把2張名片都撕碎

手　法

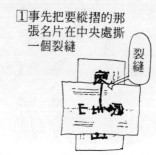

1 事先把要縱摺的那張名片在中央處撕一個裂縫

④

接著兩張名片再同時翻摺一次，此時橫摺的名片就藉著做上下移動時插過縱摺名片的裂縫

⑤

2 二張名片合在一起同時翻摺。

6 最後再把2張名片同時翻摺回來，縱摺的那一張名片的上下兩邊就正反面各異了。

3 讓縱摺的名片上下移動

12 火柴棒的交換

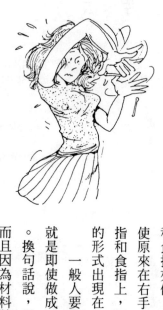

準備２支顏色不同的火柴棒，兩手分別各用拇指和食指夾住，然後在不使火柴棒掉落下來的情況下，使原來在右手上的火柴棒，變成兩端各頂在左手的拇指和食指上，而原本在左手上的火柴棒，也會以同樣的形式出現在右手上。

一般人要是不懂得訣竅，不是火柴棒會掉下來，就是即使做成了也會兩支火柴棒交叉在一起無法分開。換句話說，這件事看起簡單，但做起來卻很難。

而且因為材料隨時都很容易拿到，不須要動手腳，隨時隨地都可以表演或與人比賽，所以是使您能讓人更加注目，更容易被人接受的魔術。

戲　法

首先拿出２支顏色不同的火柴棒，分別夾在兩手的拇指和食指間，然後要使兩支火柴棒在不掉下的情況下互換過來……

啪！

手　法

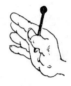

首先火柴
棒如圖所
示地夾好

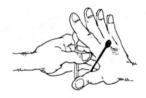

這樣把兩手分開後，交換
火柴棒的工作就完成了。

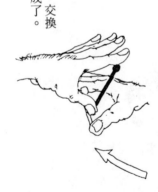

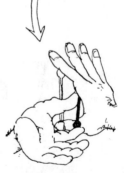

接著以左手的拇指為圓
心，手掌由右手下方翻
轉過來，這時右手的拇
指要壓住原來在左手上
那根火柴棒的一端，而
食指則接住另外一端。

13 兩條手帕自動在空中結合

準備2條顏色不同的手帕，分別拿在兩手，給對方檢查。

接著在輕輕幌動後，把2條手帕合在一起揉成一團後，吶喊一聲地往空中丟去，結果兩條手帕掉下來後，竟然是連結在一起了。

做這項表演要勤加練習拋丟手帕和接手帕的動作。

尤其在婚禮或祝賀別人交到朋友時，來這麼一招，可以象徵「彼此以後可以心連心」的魔術，您將會備受歡迎的。

戲法

「現在要把這2條手帕揉
在一起並往上丟,請注意
看好!」「您看,2條手
帕就在空中連結在一起了
!」

手　法

橡皮圈

事先把橡皮圈套
在左手的指頭上

趁二條手帕疊在一起
要往上丟的瞬間，就
讓橡皮圈把2條手帕
綁住。

14 讓硬幣立在鈔票摺痕線上的秘訣

這道魔術也是看似簡單但做起來卻頗為困難。它需要的道具只要一張千元的新鈔和一個硬幣就可以了。

首先將鈔票摺成2折，倒翻過來放在桌上，像一座山似地。接著再把硬幣拿給對方，並要他把硬幣放在鈔票的摺線上（即山的稜線上）。當然這裡不可使用黏膠或膠帶等東西來做固定。

過程就這麼簡單，可是結果卻不容易做到，說不定對方還會說：「這是不可能的事啊！」不過等到對方真的做不成時，你再趁機跟他打賭，你一定有辦法辦到，當然你輕而易舉地就辦到了！也就是說，你將很容易贏到一場比賽！

戲 法

把千元的鈔票摺成 2 折，倒
放在桌子上然後請對方把硬
幣放在鈔票的摺痕線上。

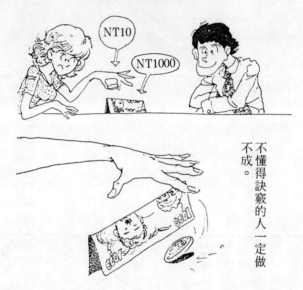

不懂得訣竅的人一定做
不成。

手　法

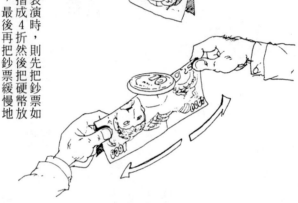

當你親自表演時，則先把鈔票如圖所示地摺成4折然後把硬幣放到摺角上，最後再把鈔票緩慢地拉開。

◆萬一穿梆了怎麼辦？

通常在一項精采的表演後，觀眾不但會報以熱烈的掌聲，而且甚至會要求表演者「再來一個！」繼續表演下去。這時候舞台的聚光燈可能就會集中到表演者的身上，把表演者更華麗地襯托出來。可是，有時這也可能會變成魔術表演的致命傷。因為如果再表演同樣的魔術，因為觀眾都已知道結果了，所以大家可能會把注意力集中在尋求破綻上，因此被看穿底細的事就可能發生，即使不是如此，那麼大家的興致也不可能和前面一樣，即使要再繼續表演時，他也會表演和前面不一樣的魔術。畢竟再怎麼樣細膩的魔術都是可一不可再的！

因此一位有經驗的表演者即使高漲！

第三章　讓你成為宴會中最突出的表演者

—— 只要紙筆和硬幣就可表演的魔術

在本章中，主要就是要向您介紹一些幾乎不需使用任何道具，即只要利用身邊現成的東西就可表演的魔術戲法，例如，利用帶在身上的紙、筆和硬幣隨時隨地您就可以表演震驚四座的魔術戲法。

不過做這些簡單的戲法必須要把現場的氣氛煽得火熱，做起來才有意思，若只是一個人默默地做，那可就連一點歡樂熱鬧的氣氛也產生不出來。通常越單純的表演其所造成的結果越會使人驚奇。因此當你決定要一顯身手時，就要大方地手舞足蹈，讓看的人也感染一些熱勁，這樣也一定會讓你更受歡迎。

即使你的手腳動作並沒有那麼靈活，那麼在說話時，能用話語來打動觀眾的話，你的表演也會因此而更加突出。總之表演的本身，成功與否請不必太在意，最要緊的是你自己是否全身投入在整個聚會的氣氛之中。

1 硬幣如何穿過面積比它小的紙孔

這也可以算是一種腦力測驗，因此在上班的休息時間或聚會開始前、散會後你就可以以此找大家來比試一番。

首先你就對大家說：「誰有辦法讓10元的硬幣穿過一元硬幣大小的洞呢？」同時拿出一張厚紙，並在上面挖一個和一元硬幣大小相同的洞。

要是沒有厚紙，則隨便一張紙也可以。然後使洞平分成兩半地把紙摺成兩折，準備工作就完成了。然後你就向大家宣佈：「現在比賽可以開始了，不過有一個規定，是不可把紙弄破！」因為一元硬幣和10元硬幣其大小實在相差太多了，所以大家大概都無法使

戲 法

「這張紙中間挖有一個和一元硬幣大小相同的洞，請您設法使10元的硬幣穿過這個洞。」

「唉！怎麼不會呢？其實這是很簡單的！請再多用點腦筋吧！」

嘻……

嘻、嘻

10元硬幣穿透洞孔吧！這時你也可以在一旁給大家鼓勵，說「請再用點腦筋就可了呀！」等看大家實在做不到時，你再上場表演給大家看，想必大家都會看到你真的能做成功時，大家都會稱讚你「好聰明哦！」才對吧！

手　法

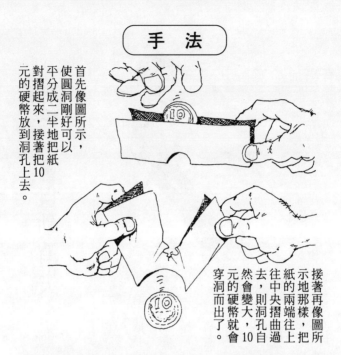

首先像圖所示，使圓洞剛好可以平分成二半地把紙對摺起來，接著把10元的硬幣放到洞孔上去。

接著再像圖所示地那樣，把紙的兩端往上往中央摺曲過去，則洞孔10自然會變大，穿洞的硬幣就會而出了。

萬一失敗了怎麼辦？

魔術表演中也有可以憑空變出兔子或白鴿之類的神奇魔術，可是偶而這些動物或鳥會發生不能待在隱藏處而擅自移動，使表演無法進行的情形。或者是在表演時要切斷繩索卻找不到剪刀，要倒水又找不到杯子等情形。在這種困窘的狀態下，要怎麼辦才好呢？其實在這時候一點也不用擔心，因為站在一旁的助手一發現有這種情形，就會主動過來幫忙，或拿來所需的道具。

因此，對一個業餘的表演者來說，為了要防止這些事情的發生，或許也可以在表演時準備一、二位助手。

2 紙巾會自動消失

　　手上拿出一張紙巾（面紙或衛生紙皆可）讓它搖動著，接著一邊對對方說：「請注意看，我要讓它消失掉。」一邊用兩手把紙巾揉成一團。接著用左手握住被揉成團狀的紙巾，右手則伸到口袋中拿出一支筆。

　　然後說：「這是一支有魔法的魔筆。」同時用筆敲打左手，接著張開左手的手掌，果然那個紙團真已消失得無影無蹤了。當然這道魔術也可以用絲巾來代替紙，不過要用絲巾則以30公分大的最合適。

　　假如表演得很乾淨俐落的話，說不定大家還會以為是掉在地上而開始大找特找哩！

戲　法

1

拿出一張面紙，並告訴
大家你要使它消失掉。

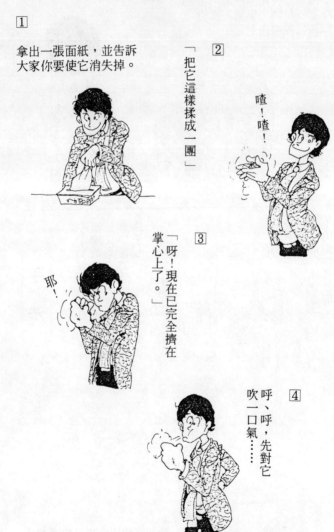

2

「把它這樣揉成一團」

喳！喳！

3

「呀！現在已完全擠在
掌心上了。」

耶！

4

呼、呼，先對它
吹一口氣……

右手從口袋中拿出一支
「魔筆」往左手一敲，左
手當一打開，果然面紙的
紙團已經消失。

⑤

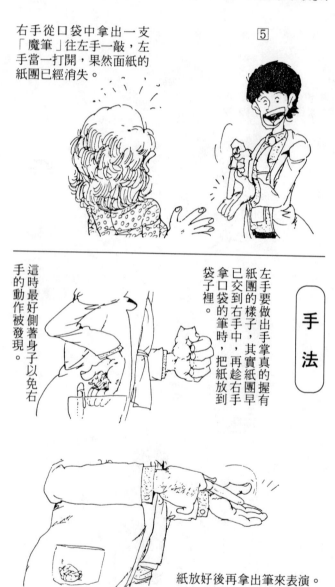

左手要做出手掌真的握有
紙團的樣子，其實紙團早
已交到右手中，再趁右手
拿口袋的筆時，把紙放到
袋子裡。

這時最好側著身子以免右
手的動作被發現。

手法

紙放好後再拿出筆來表演。

3 如何把名片一次撕成三截

首先拿出一張名片，在橫的那邊撕開兩處，然後請對方設法一次就把這張名片撕成三截，當然撕名片時要請對方用兩手分別握住名片的兩端。這時想必對方一定是做不成。

等對方真的做不到時，再表演給對方看。相信這時對方一定會佩服你「聰明過人」。

假如這是你和對方的第一次見面，那麼這時你再遞一張名片給對方，對方一定會對你的名字有更強烈、深刻的印象，這麼一來接下來的生意就可以談得很順利。

戲法

把名片像圖所示那樣撕開二處

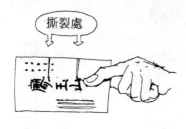

撕裂處

啪！

「兩手捏住名片的兩端，一次就把名片撕成三截吧！」可是可能做不好耶！

撕～

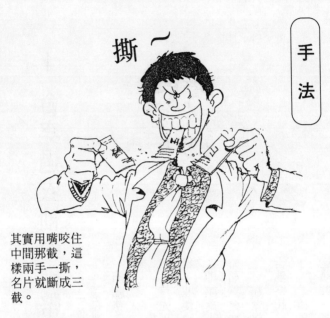

手法

其實用嘴咬住中間那截，這樣兩手一撕，名片就斷成三截。

萬一失敗了怎麼辦呢？

魔術的表演有時會有借助電動控制，或在結果呈現出來前需要經過一點時間的情形，這時表演者大多是使用「唸咒」來掩飾這段原本是空白的過程。可是偏偏有時咒語唸完了或唸了二、三遍，結果卻依然沒有出現，這時該怎麼辦呢？通常一位職業魔術師就會說：「唉！今天的咒語怎麼失靈了⋯」、「呀！天不助我也⋯」、「唉！今天情況不妙了⋯」一些帶有詼諧的話語來搪塞或延長時間，使結果出現或趁機修正道具，這樣就可以避免出洋相了。因此一個業餘的表演者，平常也要研究一些可以在「萬一」時拿出來幽默一番的笑語，這樣才不會臨時手足無措。

4 會穿過衣袖的硬幣

這個表演的成功與否完全取決於身體瞬間的動作，因此務必要經常練習，使動作能達到乾淨俐落的境界。

首先用左手拿出一個10元的硬幣，然後把手臂高舉，並使硬幣落入西裝的袖口內。接著身體搖動一下，即讓落入袖口的硬幣發生移動，結果很奇妙的是硬幣居然會從右手的袖口跑出來。

在做這個魔術時表演者動作的好壞經常是氣氛能否熱絡起來的關鍵。

尤其是在女朋友面前表演時，把身體多搖幾下或趁機做一些滑稽的動作，保證會使對方笑得前翻後仰

，不用說效果也會加倍顯著。

如果是在宴會中表演時，則你

也可以把從右邊袖子的硬幣變成二

個，並使硬幣的聲音清楚發出來，

這樣大家也會很驚奇的！

戲　法

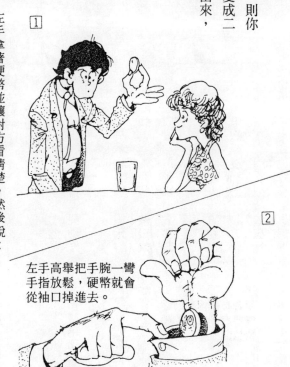

左手拿著硬幣並讓對方看清楚，然後說：
「現在我要使這硬幣通過我的西裝袖子。」

1

2

左手高舉把手腕一彎
手指放鬆，硬幣就會
從袖口掉進去。

果然硬幣真的從
右邊的袖口跑出
來了

先搖動左手再動身體
，最後再搖一搖右手
，即做出讓硬幣順利
移動的樣子。

事先在右手掌中
夾一個同樣的硬
幣。

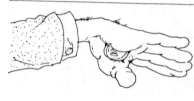

藉著身體搖動時趁
機把右手掌中的硬
幣放開。

手
法

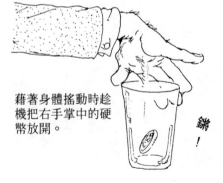

5 如何讓裝滿水的兩個杯子對蓋在一起

請先準備二個同樣的杯子，並分別斟滿水和酒（威士忌），這個戲法是在表演要如何做才能使杯中的水和酒在一瞬間就對換過來。當然這裡有一個規定，那就是不可使用第三個容器。

那麼，這要怎麼做呢？表演時，當然首先還是請對方先試試，以激起對方的比賽心理和參與感、好奇心。這若是不懂得訣竅的人一定做不到。這時把對方折騰一番以後你再表演給他看。當對方看到你可以不漏一滴水或酒，也不需利用第三個容器就能把水酒混合對換，一定會讚嘆佩服你的聰明。當然如果用這個辦法來打賭喝酒的話，對方不被你灌醉才怪。

戲　法

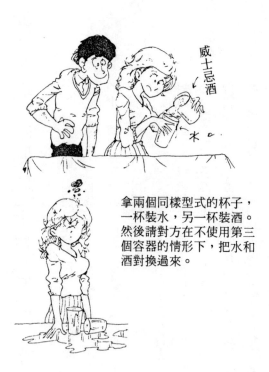

拿兩個同樣型式的杯子，一杯裝水，另一杯裝酒。然後請對方在不使用第三個容器的情形下，把水和酒對換過來。

手　法

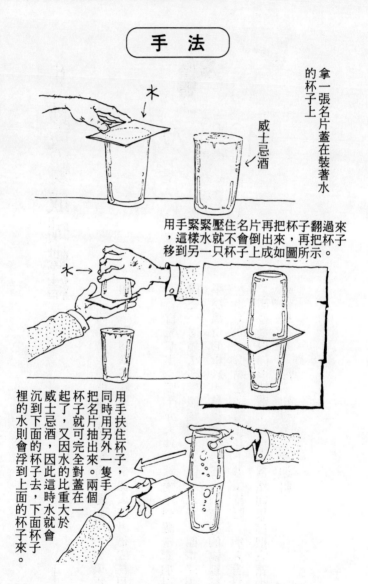

拿一張名片蓋在裝著水的杯子上

威士忌酒

水

用手緊緊壓住名片再把杯子翻過來，這樣水就不會倒出來，再把杯子移到另一只杯子上成如圖所示。

水→

用手扶住杯子，同時用另外一隻手把名片抽出來。兩個杯子就可完全對蓋在一起了，又因水的比重大於威士忌酒，因此這時水就會沉到下面的杯子去，下面杯子裡的水則會浮到上面的杯子來。

6 鈔票變成蝴蝶結

同樣是一道能讓人感到驚奇的魔術中，如果再加上一點幽默的味道，那一定會使表演者倍受注目。

首先拿出一張千元大鈔，然後拿到隱密處加以摺疊（摺疊法請參照圖例），做好以後，原本一張平淡無奇的紙鈔，結果就會變成一個漂亮的蝴蝶結。如果你把這蝴蝶結帶在身上做裝飾時，別人看見了都會覺得你很特別、有趣，當然如果你把它當做禮物來送人，那不知會多受歡迎呀！

戲　法

　　這鈔票可不是一般普通的鈔票哦！　您
看它變成了一個美麗的蝴蝶結了。嗯，
裝飾在您的頭髮上還蠻好看的嘛！送給
您好了！

手　法

① 先把鈔票翻到背面

⑤ 再把④圖的上下
　兩片往外摺。

②

③

向中央夾摺進去

⑥ 中央四角往外翻摺

④ 圓仟壹

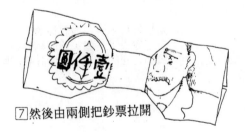

⑦ 然後由兩側把鈔票拉開

7 火柴盒和數字遊戲

有關數字的魔術遊戲可說是不勝枚舉，其中雖然有很多是利用複雜的計算或龐大數目來做陷阱的戲法，但像本題這種很簡單，而一般人卻會莫名其妙誤入陷阱的也不少。

這個魔術的戲法是首先在一個火柴盒裡盒的外底寫上一些數字，如1000、1040……，然後在把裡盒向外推出時，請對方把一個又一個隨著出現的數字加起來，最後並迅速地說出答案。

結果本來正確答案應該是4100但很多人卻都會回答是5000。

因此，與其說這是數字魔術，倒不如說這是「誤

算」，可是很奇怪的是，有很多人會發生這種誤算的情形。因此以它來做為一種餘興消遣是最好不過了！

戲 法

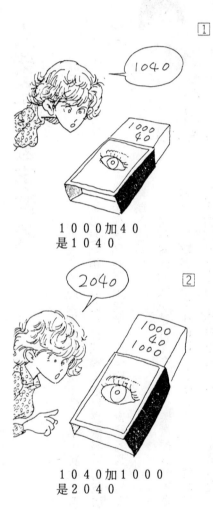

1

1040

1000加40
是1040

2

2040

1040加1000
是2040

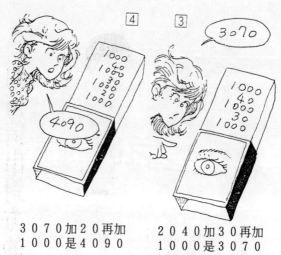

３０７０加２０再加
１０００是４０９０

２０４０加３０再加
１０００是３０７０

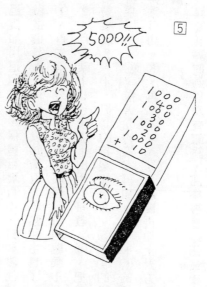

知道。
００，怎麼？很神奇吧？你何不找人來試一試便
可是大多數的人到這裡卻會莫名其妙地回答５０
０後再推出１０其正確的答案應該是４１００，
測試的人要用急速並帶有催促的語氣。在４０９
「最後再加１０，請問總共是多少……」這時主持

8 如何猜出對方的年齡和生日

祝生日快樂

通常女孩子是不會隨便說出自己的年齡和生日的。

不過假如用這個方法，保證百發百中，只要設法請對方做這道算術，你就可以知道對方年齡和生日了。

①、首先請對方把它出生的那個月份的數乘10
0。②、月數乘100後加上出生的日數。③、把②的結果乘以2。④、把③的答案加上8。⑤、④的結果再乘以5。⑥、接著⑤的答案再加4。⑦、⑥的答案再乘以10。⑧、再加上4。⑨、最後再加上對方的年齡。

只要計算的過程沒有錯誤，那麼根據這個最後的答案你一定可以正確地解出對方的年齡和生日。

戲　法

請照我所說的話做計算，我就有辦法猜出你的年齡和生日。

道了！「我知道妳是××年×月×日出生的，年齡是××歲」，沒錯吧！「唉！你怎麼會知道呢？」

【例】 4 月 6 日出生26歲的情形

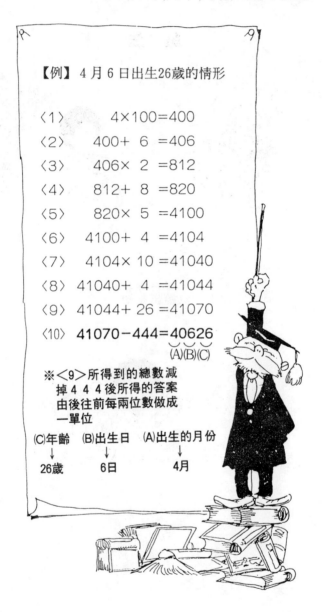

〈1〉　　　$4 \times 100 = 400$

〈2〉　　$400 + 6 = 406$

〈3〉　　$406 \times 2 = 812$

〈4〉　　$812 + 8 = 820$

〈5〉　　$820 \times 5 = 4100$

〈6〉　　$4100 + 4 = 4104$

〈7〉　　$4104 \times 10 = 41040$

〈8〉　$41040 + 4 = 41044$

〈9〉　$41044 + 26 = 41070$

〈10〉　$41070 - 444 = 40626$

　　　　　　　(A)(B)(C)

※〈9〉所得到的總數減
　掉444後所得的答案
　由後往前每兩位數做成
　一單位

(C)年齡　(B)出生日　(A)出生的月份
　↓　　　　↓　　　　↓
26歲　　　6日　　　4月

▼讓箭頭的方向改變的方法

在紙上畫一個箭頭標誌，箭頭向左或右都沒關係。接著向對方說：「請設法在不移動這張紙的情況下使箭頭改變方向。」等對方實在想不出辦法來時或開始抱怨說：「這根本是不可能的事嘛！」這時你才親自動手表演給他看。

首先把紙張斜立，同時在其前面放一個裝滿水的玻璃杯。果然眼睛從杯子中看過去時，映在水杯中的箭頭方向和原本紙上的，恰好相反。這就是利用光線折射原理的遊戲。

▼扇形為什麼會忽大忽小？

用紙做二個同樣大小的扇形，其中一片塗上紅色一片塗上藍色。先把它們做成A圖那樣，這時你向別人說：「這兩面扇形，那一個比較大？」大部分的人都會回答：「藍色的比較大！」接著你把兩片扇形擺成B圖那樣，再問同樣的問題，這時大多數的人又會說：「紅色的比較大？」明明一樣大的東西因為擺置位置的關係，看起來就會有所不同，事實上這是一種眼睛的錯覺，您何不試試看呢？

(A)

(B)

▼如何做一件令對方喜歡的項鍊裝飾品？

用一張名片和一把剪刀，就可以做出一件別具風格的項鍊裝飾品。首先把名片縱摺，然後按照圖示用剪刀交互地兩邊剪，剪時要越深越好，但切記不可剪斷，接著再把圖中虛線的部分剪開，最後小心地把名片攤開，就會變成一個很有特殊風格的項鍊裝飾品。把它送給女朋友，對方一定會很感動！

虛線的部分要剪開

▼增多線條數的技巧

準備一張像圖所示畫有8條線的紙，然後把這兩半分別用的紙擺成像下圖那樣，旁邊突出的部分分別用左右手掩蓋住，則對方只能看到7條線。接著分別拿開這兩半的紙，然後完整地把它合起來，則紙上又變成8條了。

再請對方看做有手腳的東西，則紙然後再讓對方看原來的東西，這種戲法就是帶有一種利用人類「只要結果是對的前面應該不會有問題」的心理。

切割虛線

先讓對方看動了手腳的現象。

第四章　徹底利用錯覺的超神奇魔術

通常，人對於事物都會有一種固定的看法。例如，大概沒有人認為硬幣是可以燃燒的吧！而用一支筆來刺一張鈔票，鈔票破了，大家都會覺得那是理所當然的。

這都是因為對日常使用的器物，我們會有什麼東西就應該怎麼使用的固定觀念。在本章中所要介紹給各位讀者的，就是利用這些固定觀念，使人產生錯覺的魔術。

因為結果都是出乎意料，而使人們更加驚奇，這就是這些魔術的最終目的。

那麼，請您也試著從其中挑選幾項來精修研習，以便因此而讓人對您刮目相看。

1

硬幣燃燒了

首先取出一個信封（只要一般的標準信封即可）

，接著再從口袋裡拿出一個硬幣，並當著觀眾的面，

若無其事地把硬幣放到信封裡。為了要讓對方確認硬

幣確實是在信封裡面，則稍微把信封撫平使人從外面

就可以看見硬幣的影子。

等讓對方確實確認了以後，再用火柴把信封點火

讓它燃燒起來。這時一定要使整個信封一直燃燒到完

。等火熄滅以後，再仔細找一找灰燼，結果再也找不

到那個硬幣了。

難不成那個硬幣也被火燒掉了嗎？可是這麼窮的

火怎麼有可能把金屬也燒成灰呢？

戲　法

1 在她的面前把一枚硬幣
放到事先準備好的信封
內。

2 設法讓對方能透過信封
的表面看到硬幣的影子
，即確認硬幣的確是在
信封裡面。

3 然後當著對方的面把信
封點火燃燒，等全部燃
燒完畢火熄掉後，在灰
燼中卻找不到剛才的硬
幣，對方一定會覺得很
奇怪吧！

手　法

事先在信封底切開一些。

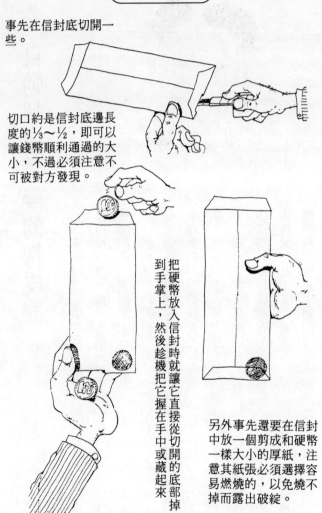

切口約是信封底邊長度的 $\frac{1}{3}\sim\frac{1}{2}$，即可以讓錢幣順利通過的大小，不過必須注意不可被對方發現。

把硬幣放入信封時就讓它直接從切開的底部掉到手掌上，然後趁機把它握在手中或藏起來

另外事先還要在信封中放一個剪成和硬幣一樣大小的厚紙，注意其紙張必須選擇容易燃燒的，以免燒不掉而露出破綻。

2

自動超越障礙的橡皮圈

請準備二條橡皮圈。首先用其中一條圈住右手的食指和中指，接著再把另一條絞綁在拇指除外的四根指頭的第一個關節上。

然後你可以對對方說：「把四根指頭綁住後，下面這個橡皮圈就無法移開了。」說話的同時你再用左手食指把下面的橡皮圈鉤過來，然後很快地使右手握拳，接著迅速放開左手食指，並張開右手。

結果，本來是圈住右手食指和中指的橡皮圈現在卻很奇妙地變成圈在右手的無名指和小指下了，更令人震驚的是，當你再重複一次上述的動作，那條橡皮圈居然解脫了手指的障礙而跑到外面來了。

戲法

先用一條橡皮圈圈在右手的食指和中指上，再用另一條橡皮圈把右手除拇指外的其餘4根手指綁住。接著用左手食指把下面那條橡皮圈鉤過來。

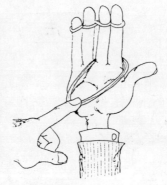

在右手成握拳狀的同時，左手的食指也迅速地放開。

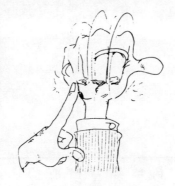

等右手張開後，下面那條橡皮圈顯然已經移位了。

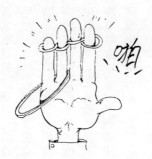

啪

手 法

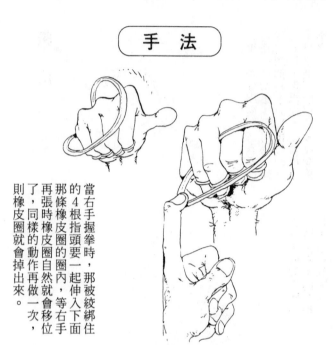

當右手握拳時，那被絞綁住的4根指頭要一起伸入下面那條橡皮圈的圈內，等右手再張時橡皮圈自然就會移位了，同樣的動作再做一次，則橡皮圈就會掉出來。

萬一穿梆了怎麼辦？

一位夠資格被稱為職業表演家的，通常都具有控制舞台氣氛的才能。例如，有時遇到助手把桌子推出來時，桌子的正反面卻相反了，當然由於桌子的位置不對，戲法是無法變下去了。在這種情況下，職業表演者就會做出一副很為難的表情，然後嘆嘆氣說：「傷腦筋呀！」逗在場觀眾一下，同時並趁機把桌子轉到正確的位置。這樣戲就可以正常地演下去了。因此，業餘的表演者對學習製造順應現場的氣氛是很重要的工作。

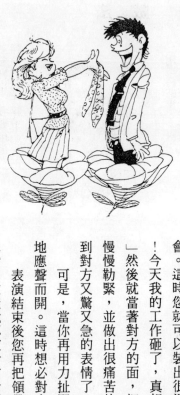

3

用領帶勒脖子的恐怖

　　假如您是在工作失意的那天晚上和女朋友出去約會。這時您就可以裝出很沮喪的表情向對方說：「唉！今天我的工作砸了，真想用領帶把自己勒死算了！」然後就當著對方的面，把領帶解下來綁在脖子上，慢慢勒緊，並做出很痛苦的表情。這樣您就可以欣賞到對方又驚又急的表情了。

　　可是，當你再用力扯緊時，結果領帶卻「啪！」地應聲而開。這時想必對方一定會顯得很疑惑吧！

　　表演結束後您再把領帶讓對方確認是沒有作弊的真貨。這樣說不定對方會因此而對您大加崇拜。

戲　法

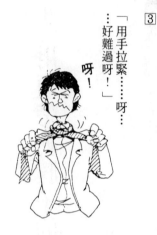

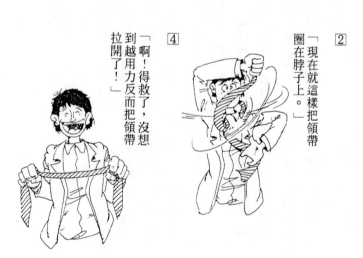

1
「看好哦！我要用這條領帶綁住脖子。」

2
「現在就這樣把領帶圈在脖子上。」

3
「用手拉緊……呀……好難過呀！」
呀！

4
「啊！得救了，沒想到越用力反而把領帶拉開了！」

手　法

1

2

3

4

先把領帶掛在脖子上，用左手把右邊那截領帶拉到左邊，用左手把右邊那截領帶往上提。

把右手的領帶從左邊繞到脖子後再從右邊伸出，這時請稍微用力拉緊。

把右手的領帶從左邊再慢慢用力由兩端拉扯，臉上並做出極痛苦的表情。

最後兩手用力一拉，領帶就在脖子前了。

4 茶杯消失了

這戲法是用一條手帕把杯子蓋住，再抓開手帕時杯子卻消失了。

首先在桌子上擺放一個空杯子，接著拿出一條手帕，這時最好能直接在觀眾的面前把手帕攤開並蓋在那個杯子上，要完全地把杯子覆蓋住。

然後用一隻手從手帕上把杯子抓起來，口中喊「一、二、三」，同時再把手帕丟放到桌子上，這時觀眾一定會想說「杯子會被摔破」而感到吃驚，可是這時那條手帕卻無聲無息地緩緩掉落到桌子上，最後再掀開手帕一看，結果不但杯子不見了，就連同杯子的碎片也沒有，看到這裡大家都會感到不可思議吧！

戲　法

在桌子上放一個空杯子！再把手帕攤開，並罩在杯子上，為了要避免對方發生懷疑，這時的動作要緩慢……

用手把手帕和杯子一起抓起來，到手帕完成離開桌面以後，然後就直接放開手。

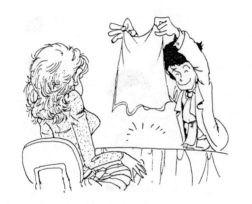

手帕是掉落到桌子上了，但卻沒聽到有杯子的破裂聲，等手帕一拿開不但杯子不見了，而也沒有什麼杯子的碎片。

手　法

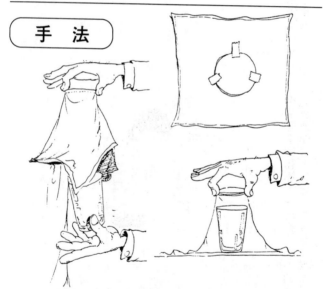

事先在手帕的裡面用膠帶黏貼一個和杯子口一樣大小的圓形厚紙。手帕蓋到杯子時就要使這張厚紙和杯子的口對準，等手抓起手帕和杯子時，再讓杯子從手帕上掉出來。要注意的是，手帕黏貼著厚紙的那一面一定不能被看到。

5 可以自由在手帕上游走的別針

在手帕上別上一只別針。當然針要真的穿過手帕，固定在同一個地方上。這是請對方拉住手帕的一端，您再用左手用力地拉住另一端，然後用右手捏住別針，用力一拉，只見別針竟然「滋滋滋」地移動了，等移動停止後，手帕竟然也沒有破，這時對方一定會很吃驚吧！

接著您再讓對方確認別針確實串在手帕上後，用該手帕把別針包捲起來，然後再請對方抓住露在外面的那一端，並用力往外拉，結果本來好好地固定在手帕上的別針竟然就被拉出來了。

而且最後把手帕攤開來時，手帕還是完好如初一

戲　法

拿出一只別針和一條手帕

把別針別在手帕上，並讓對方確認別針確實已固定住了

點也沒有破。這就是別針的神奇魔術。

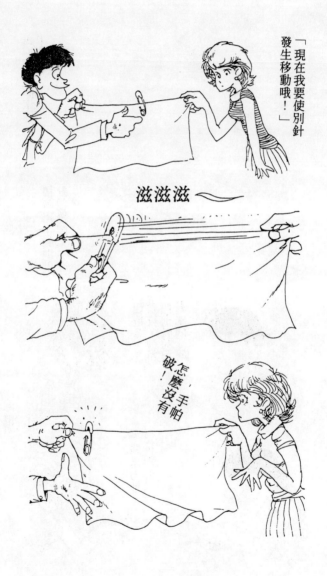

滋滋滋～～

再把別針固定在手帕上

接著用手帕把別針包捲起來

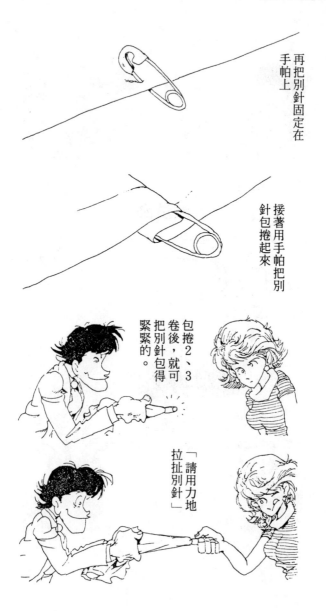

包捲2、3卷後，就可把別針包得緊緊的。

「請用力地拉扯別針」

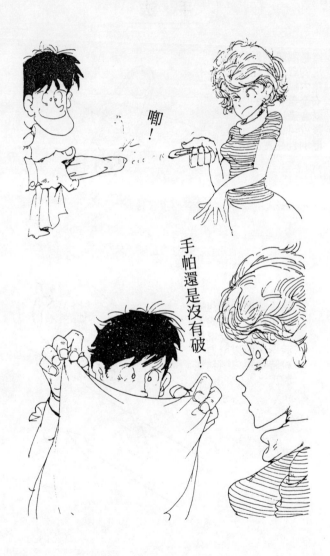

手　法

這是利用別針的功用的戲法。從外側往內側用力的話，安全蓋和針的中間就會產出空隙，然後就可如圖所示地把別針往左拉引。

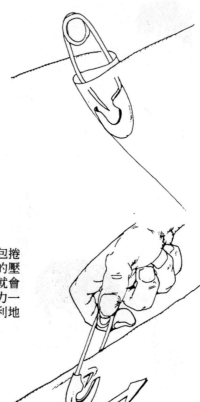

用手帕把別針包捲後，由於手帕的壓力，別針的針就會脫落，所以用力一拉時就可以順利地脫出。

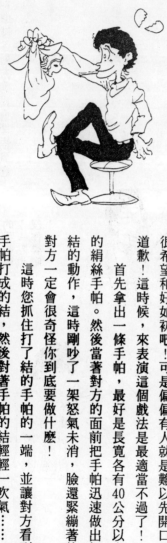

6 綁不住的手帕

　　再怎麼要好的二人難免都會有意見不合的時候。

　　尤其是男女朋友之間鬧彆扭，我想照理說應該彼此都很希望和好如初吧！可是偏偏有人就是難以先開口說道歉！這時候，來表演這個戲法是最適當不過了！

　　首先拿出一條手帕，最好是長寬各有40公分以上的絹絲手帕。然後當著對方的面前把手帕迅速做出打結的動作，這時剛吵了一架怒氣未消，臉還緊繃著的對方一定會很奇怪你到底要做什麼！

　　這時您抓住打了結的手帕的一端，並讓對方看到手帕打成的結，然後對著手帕的結輕輕一吹氣……。

　　啊！很不可思議地，原來看似已緊緊綁住的結竟

然這麼一吹氣就被解開了。看到這裡，對方應該會領悟到您的心意了吧！

戲　法

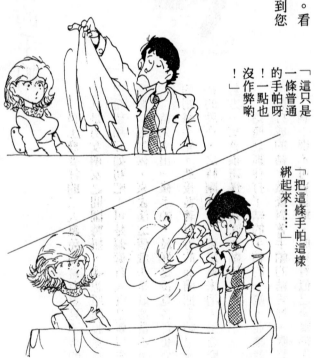

「這只是一條普通的手帕呀！一點也沒作弊喲！」

「把這條手帕這樣綁起來……」

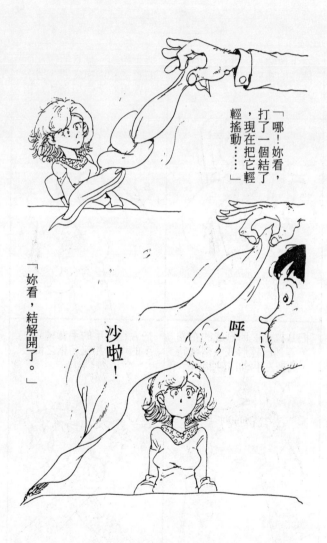

「哪！妳看，打了一個結了，現在把它輕輕搖動……」

「妳看，結解開了。」

沙啦！

呼——

手　法

右手放開Ａ，並從②中所繞成的布圈中伸過去抓住Ｂ。

把手帕的一端Ｂ放在左手的食指和中指之間，另一端Ａ用右手的拇指和食指抓住。

把Ｂ拉出②所形成的布圈，等到已經形成一個結時，再把左手的中指抽出來。

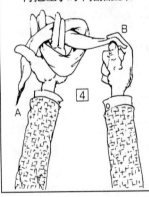

把Ａ往左手的手背繞到左手的中指和無名指之間。

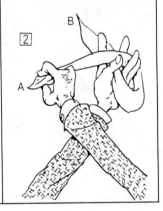

7 茶杯可以貼在拳頭的外側

本來再怎麼也不可能的事，可是在一瞬間卻變成可能了，這就是魔術戲法最令人驚奇的地方。下面要介紹的這個戲法就是要讓一個裝滿著水或酒的杯子貼立在拳頭外側的魔術。

首先您可以找人來打賭看誰能真的做到使一個裝滿著水或酒的杯子貼立在拳頭的外側。等對方實在想不出辦法或做不成功時您再英雄式地出現，並哄對方。其實要做到這件事必須要會咒語才行，然後再專精一致地，裝模做樣一番，把戲法表演出來，對方一定會很佩服你。

戲 法

左手握拳貼近杯子

ㄆㄧ ㄎㄚˋ！

刹那間杯子真的像被拳頭吸起來那樣……

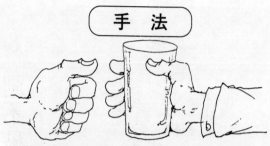

手　法

其實道理很簡單，只要用小指撐住杯底即可。可是就是因為技巧很簡單，所以表演者的表情更要裝出好像很難的樣子。

萬一穿梆了怎麼辦？

職業的喜劇魔術表演中經常會有「故意」洩露手法的魔術演出。就是故意讓觀眾看到預藏的道具或機關，但突然卻改用一個方式把結果變出來或做成。

例如，在要剪斷繩線時，故意說：「其實我在這裡暗藏著一個道具，您看……」然後就把暗藏的道具揭露出來。這時觀眾的視線勢必就會往藏著道具處集中過去。不過最後表演者卻不按牌理出牌地不使用那個道具，而用其他方法把繩線弄斷！當然這是需要高度技巧和靈敏的反應，不過業餘的表演，也不妨嚐試著來做看看。

8 刺不破的鈔票

假如您向**女朋友**說：「妳知不知道鈔票怎麼刺也刺不破？」不用說對方一定會回答說：「少蓋了啦！哪有什麼刺不破的鈔票？」

這時您就當場拿出一張千元大鈔，在對方眼前晃一下，讓她看見是一張真的千元大鈔。

接著再拿出一張和千元鈔票同樣大小的紙（任何只要不會透明的紙即可）。在這張紙上疊上先前拿出的那張千元大鈔（**參照圖示**），並加以對摺（鈔票在內紙在外）。

這時您可以向對方說：「來，看好哦！」同時從口袋中取出一支原子筆，就往千元鈔票上插刺下去，

戲

法

當然筆是穿透紙張而出了。不過當您把筆抽出來，攤開鈔票和紙時，紙的確是破了，可是鈔票卻完好如初，這時對方一定會很吃驚！

① 拿出一張鈔票和一張與該鈔票同樣大小的紙張，並表示其上沒有做任何手腳。

筆

NT1000

紙

② 把鈔票和紙重疊在一起，再摺成兩摺。

③把鉛筆由中央
　插刺下去

④筆尖破紙而出

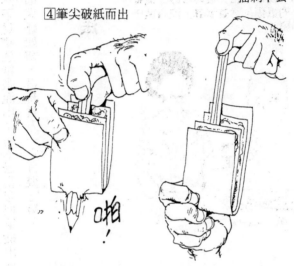

⑤把筆抽出，再打開紙張和鈔票時，
　鈔票還是完整的。

手　法

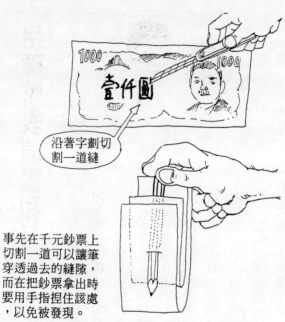

沿著字劃切
割一道縫

事先在千元鈔票上
切割一道可以讓筆
穿透過去的縫隙，
而在把鈔票拿出時
要用手指捏住該處
，以免被發現。

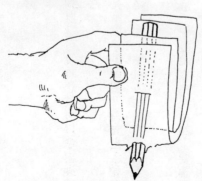

筆插刺下去時
要先穿過那處
隙縫然後再穿
透外側的紙。

9 用硬幣表演雲和月

有時和女朋友聊到無話可說時您就可以拿出硬幣和手帕來表演這套戲法。

以硬幣譬喻做月亮，以手帕做雲。首先把手帕罩在左手上，並把手帕轉一圈，讓對方確認左手的手掌確實全部罩在手帕下。

接著右手拿著硬幣，一邊說：「現在為了要讓這顆月亮更耀眼，我們要起一陣風把雲吹掉。」一邊把硬幣放在左手的手帕中央，然後「風呀！吹呀！」地唸咒似地吶喊幾聲，同時用右手抓住手帕的一端，並用力地把手帕扯下來，但手帕是扯下來了，而那個硬幣卻還留在左手上。這時對方一定會覺得很不可思議

吧！

這個戲法看起來非簡單，但做起來卻很不容易。在宴會上表演是非常受矚目的。

戲　法

1 拿出硬幣和手帕，並把手帕罩掛在左手上

2 把硬幣放在左手的手帕上並夾好

③口中對著手帕吹氣用右
　手用力拉扯手帕的一端

④手帕拉下來了但硬幣卻
　還在左手上。

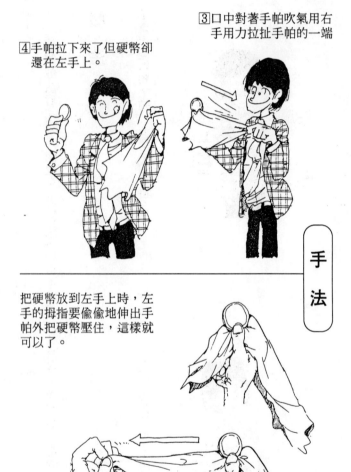

手
法

把硬幣放到左手上時，左
手的拇指要偷偷地伸出手
帕外把硬幣壓住，這樣就
可以了。

11 使杯子內的水瞬間結冰

在餐飲店中放在桌上的冰水經常會因為放久了而變溫，這時喝起來就令人覺得很不合口味，因此大多數的人都會麻煩服務人員重新換一杯冰水。如果您遇到這種情形，你就可以對想要請服務生來換水的那位朋友說：「等一下，我來替你把水變成冰吧！」把對方的茶杯拿過來，當然對方一定會很好奇盯視著你的動作。

首先您先用左右手的手掌往反地蓋住杯口，然後從口袋中拿出手帕把杯子遮住，杯子上下移動幾次，等再掀開手帕，果然杯子中已經有了冰塊……。

戲法

在已裝有水的杯子上遮蓋手帕。

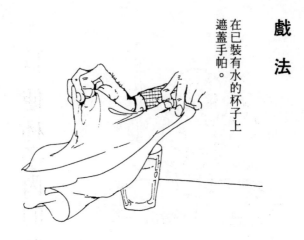

施咒以後杯中的水就會結成冰塊。

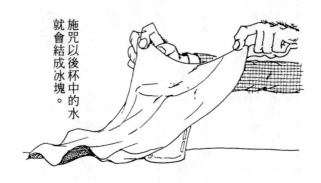

哇！

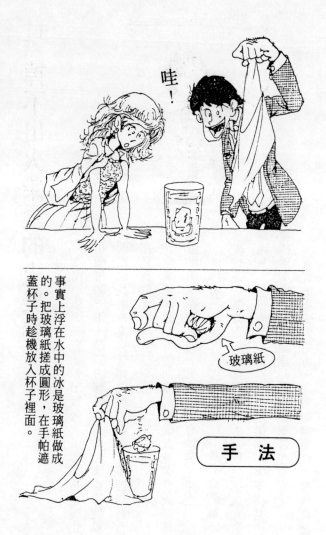

玻璃紙

手　法

事實上浮在水中的冰是玻璃紙做成的。把玻璃紙搓成圓形，在手帕遮蓋杯子時趁機放入杯子裡面。

11 掉不出火柴盒的火柴棒

拿出一個火柴盒，並把裝著火柴棒的裡盒推出來，稍微搖動一下，讓對方確認盒內的火柴棒都能動，接著取出其中一支火柴棒並把它點燃，確認這些火柴棒都是真的。

然後您就說：「假如我們把火柴盒裝著火柴棒的裡盒推出來後顛倒過，火柴棒就會掉落下來吧！」

這時對方可能會回答說：「那是必然的嘛！」

「真的嗎？那麼我來試試看好了！」您就把火柴盒倒翻過來，並慢慢地推出裡盒，結果本來火柴棒是應該會掉落下來的，可是這時卻一點異樣也沒有。

看到這種情形對方一定會很驚奇吧！最後您把火

柴盒復元並再度交給對方檢查，確認裡面並沒有動手腳或請對方試著來做看看，或許會更有效果。

戲 法

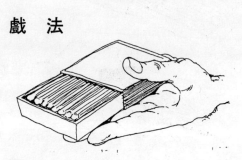

1
把火柴盒推出來並搖動一下，讓對方確認裡面確實裝有火柴棒。

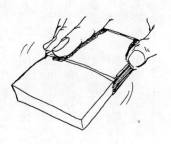

3
「或許您會懷疑盒子裡面動了手腳，好吧！現在我把盒子復元再交給您仔細檢查好了……」

2
把火柴盒倒翻過來再推出裡盒，火柴棒也不會掉下來哦……」

手　法

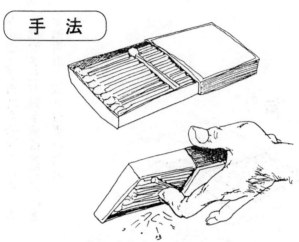

　其實方法是很簡單的，只要把裡盒中的一根火柴棒打橫就可以了。表演完畢要把盒子復元時趁機用指頭把那根打橫的火柴棒撥動一下，所有的火柴棒就恢復正常了！

萬一穿梆了怎麼辦？

　　一位經常必須在眾多觀眾面前表演魔術的職業魔術師，有些時候為了演出效果，周圍的人也許會故意設計讓表演失敗。例如，主持人或主辦者這邊的人認為在演出失敗後，表演者的說詞或動作如果還能得到觀眾的喝采，那才算得上是真正有才藝的表演者。所以喜歡此道的業餘表演者，不但不要害怕失敗，而且要矢志成為能夠反用失敗的情景來娛樂觀眾的表演者。

，在洞穿了表演者的手法後，故意把道具藏起來或把道具稍微加了工。因為有

12 變化無窮的割箸

所謂「割箸」就是那種可以分開成兩根筷子的衛生筷。

手上拿著一支割箸，用簽字筆分別在其兩面各畫二個圓圈。接著把筷子向著外邊上的一個圓圈塗黑。

然後「仔細看好哦！」說著迅速把割箸往下翻到另一面，很奇怪的是，明明看似翻到背面的割箸面上本來應該只有二個圓圈才對，可是這時卻還是有一個圓圈已經塗黑了。

接著請對方再把另一個圓圈塗黑，然後再把割箸往下翻動，結果翻過來卻仍然是兩個圓圈都已塗黑的那一面……。表演完畢以後再把這支割箸交給對方檢

査，確定其上並沒有做任何手腳，對方或許更會覺得不可思議！

戲 法

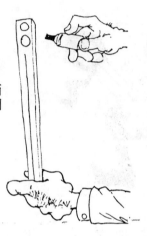

1 在割箸的兩面
各畫二個圓圈

2 正反兩面都讓對方確認，
確實都有二個圓圈。

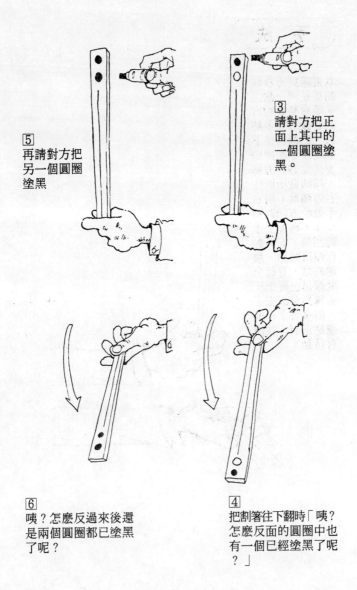

⑤
再請對方把
另一個圓圈
塗黑

③
請對方把正
面上其中的
一個圓圈塗
黑。

⑥
咦？怎麼反過來後還
是兩個圓圈都已塗黑
了呢？

④
把割箸往下翻時「咦？
怎麼反面的圓圈中也
有一個已經塗黑了呢
？」

手　法

其實讓對方看到的都是同一個面。手拿割箸的方式要像圖所示那樣，把割箸往下翻時左手的拇指要往左方向推轉，同時食指則往右方轉動（用右手做時方向則相反），再加上手腕回轉，如果動作做得純熟、快速的話，看起來就像是已經把正面轉到背面去了，但事實上正面還是正面，並沒有轉動。

13 手帕變兔子又會吃東西的絕技

大部分的人，尤其是女孩子都很喜歡小動物的，有時即使用布縫製而成的玩具動物也會備受寵愛。因此當您和女朋友在一起時就可以拿出手帕做一隻兔子來取悅對方。

其方法很簡單，首先把手帕蓋在左手手背上，把手帕的一端拉過，用食指和中指的中間並夾住，再把另一端拉過無名指和小指的中間並夾住，然後手掌就成握拳狀地把手帕握緊，如此就可以變成一隻兔子了。

接著「這隻兔子很喜歡吃紅蘿蔔，請給牠吃一點東西好嗎？」說著您就向對方借一條手帕（最好是有

戲　法

「現在我用一條白手帕做一隻兔子給妳看！嗨！妳看，很可愛又很像吧！」

顏色的），然後就往手帕兔子的口中塞進去，等過一陣子後，再說「看來兔子已經吃完了吧！」

然後攤開手帕，結果兔子是變成原來的手帕，可是那條向對方借來的有顏色的手帕卻不見了……

。

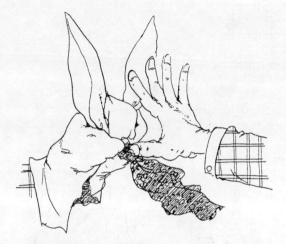

「現在我們給這隻兔子吃一點東西吧！這條紅
手帕就當做是紅蘿蔔好了！妳看兔子的嘴，這
樣動著好像真的在吃東西一樣！」「啊！嘴不
動了，大概吃飽了。」

手　法

ＡＢ為手帕前
半部的兩端

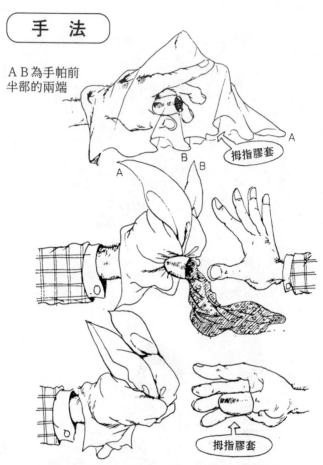

拇指膠套

Ｂ　Ｂ

Ａ

拇指膠套

兔子的作法就是先把手帕蓋在手背上，再把Ａ拉
過食指和中指之間，把Ｂ拉過中指和小指之間，
然後把手帕捏緊就可以了。在要把紅手帕塞進去
時先把一個拇指膠套放在兔子的嘴巴裡，而紅手
帕就塞擠到這個膠套裡，等全部塞進去後，再用
左手的拇指把這膠套套上，這樣紅色的手帕就消
失了。

第五章　令人想入非非的魔術表演

事實上男女的關係可以說是比魔術還要更令人不可思議的事。例如一對年輕男女朋友的親密度只要聽一聽他們的談話內容，大致就可估計得出了。

男女之間越親密，談話的「有色」度就會越強烈濃厚。因此我們要看一對年輕男女朋友的親密度只要聽一聽他們的談話內容，大致就可估計得出了。

這件事也可以反過來加以應用，那就是即使對初見面的女孩子，如果若無其事地對她談一些有色的話語，說不定也可使彼此的親密程度快速增加呢！問題則在於你如何掌握到適當的時機。因為一搞不好經常會招致強烈的反效果。這也是古今東西，一直困擾著全人類的一大難題。

因此，在本章中，就介紹一些可以讓人順理成章地想到那方面事，又不致激怒對方的魔術。

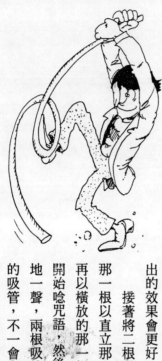

1 色迷迷的吸管

拿出二根吸管，並讓對方檢查確定沒有動過任何手腳。吸管要塑膠製品，並且最好是顏色不同的，演出的效果會更好。

接著將二根吸管擺成十字拿在手上，再把橫放的那一根以直立那一根為軸心繞一圈，然後直立那一根再以橫放的那一根為軸心繞二圈。動作完畢後，您就開始唸咒語，然後把上述的吸管往左右一拉，「啪！」地一聲，兩根吸管竟然應聲分開了，而且分開後扭曲的吸管，不一會兒也都會自動地，又伸直了起來，這時如果您趁機說一些黃色笑話，對方大概會又驚又喜吧！當然這話術是因人而異，而且最好不要太露骨。

戲　法

２ 再把２根吸管互相纏起來，使看起來好像拔不開的樣子。

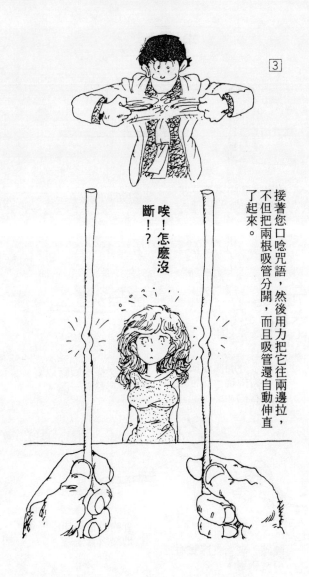

③

接著您口唸咒語，然後用力把它往兩邊拉，不但把兩根吸管分開，而且吸管還自動伸直了起來。

唉！怎麼沒斷！？

手 法

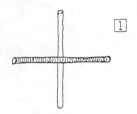

1

橫放的吸管要在上面。

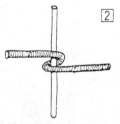

4

使橫吸管的兩端往左、直吸管的兩端往上。

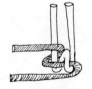

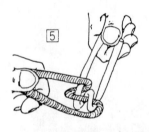

5

用兩手分別抓住橫直吸管的兩端，並用力往左右拉。

2

如圖使橫的吸管以直吸管為軸繞一圈。

3

直的吸管再如圖所示地橫吸管上繞。

6

噗嗦！吸管就應聲而分成兩邊。

2 暴露的吸管

當您和女朋友到餐飲店中喝飲料聊天時，請不要把那個裝吸管的紙套不屑地丟掉。因為假如話題投機的話，您就可以藉這紙套來做遊戲了。

首先您就把兩條吸管的紙套結綁起來，做成有手有腳的人形，並用吸管在打結的地方滴一、二滴水，紙吸入水分後就會發生扭曲而移動。

然後再請對方猜想紙套變成的形狀像什麼，或者您故意裝著毫不在意的樣子說那紙套的形狀好像有點像是男女做愛時的形狀。

這樣你們彼此的親密度或許會更加深一點吧！如果沒有吸管套時，用薄紙條來做也可以，還有做這遊

戲法

戲時也要小心謹慎地察言觀色，適可而止。

用吸管套做成人的形狀

在打結的地方滴一、二滴水，紙就會發生扭曲的移動。

等紙做人形一開始移動時，就要對方猜它很像什麼東西……

3 會生出火柴棒的盒子

　　首先拿出一個已經把裡盒推出一半的空火柴盒，這火柴盒上最好事先畫上愛的心形標誌，效果可能會更好。

　　請讓對方看清楚盒子裡並沒有任何火柴棒，接著再放二根火柴棒下去，說：「這是××小姐和××先生結婚住進新居，兩人於是經過了一年的甜蜜生活……。」關上盒子並加以搖動使發生響聲。

　　「由於兩人夜夜春宵恩愛……啊！好像生了孩子……」同時再把裡盒推出來，結果，原本只放下二根火柴棒的盒子，竟然憑空增加了一根較短的火柴棒。

　　這時對方也一定會覺得驚奇而又怦然心動。

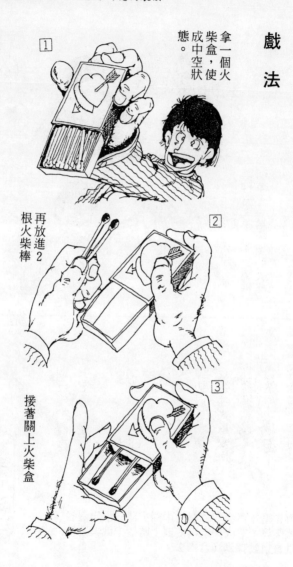

戲法

拿一個火柴盒，使成中空狀態。

1

再放進2根火柴棒

2

接著關上火柴盒

3

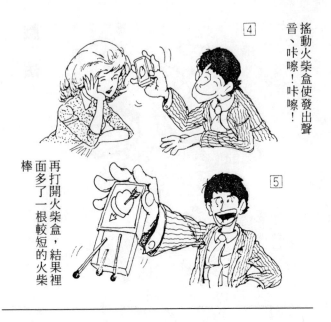

④ 搖動火柴盒使使發出聲音、咔嚓!咔嚓!

⑤ 再打開火柴盒,結果裡面多了一根較短的火柴棒

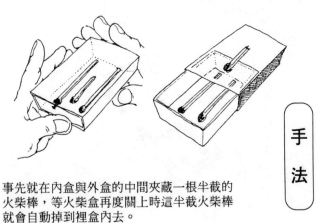

手法

事先就在內盒與外盒的中間夾藏一根半截的火柴棒,等火柴盒再度關上時這半截火柴棒就會自動掉到裡盒內去。

4 筆和繩線的頭腦體操

在原子筆上綁或套上一條繩圈。這個繩圈的直徑要比筆的長度短，使筆無法平直通過。繩圈要掛在拇指上，而拇指又要和食指互相扣住。

現在這個戲法要表演的是要在不使拇指和食指移動的情況下把筆移開。因為筆無法平直地通過繩圈，因此這就是一大難題了。

這是必須要多費一點腦筋，所以您可以請對方先試著來做，等對方做不出來時，您就可以要教她為藉口，趁機來摸或捏她的手了。因為是在教她變魔術，摸她的手就變成是很自然的了。當然這也是在上班休息時間中拿出來和大家做遊戲的好材料。

戲　法

把繩圈套在筆上，繩圈的直徑要比筆的長度短。再把套有繩圈的筆交給對方，並要她把它掛在拇指上，然後拇指和食指互相扣住，接著請她設法在不放開拇指和食指的情況下把筆和繩結設法往手上拿下來。

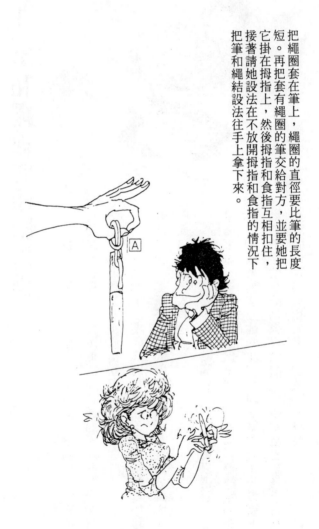

「怎麼？不會吧！那麼我來
教你做，這是頭腦體操哦！
必須多用一點腦筋才行！」

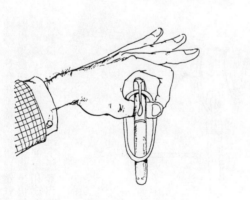

手法

把筆穿過Ａ圖的打結處，使筆端落
在指頭上（因為繩結的寬度比筆的
長度短，故無法穿透）。

接著使筆端朝下，並把拇指和食指除外的中指、無名指穿過繩圈，這樣繩結就會變成套在手腕指上了。

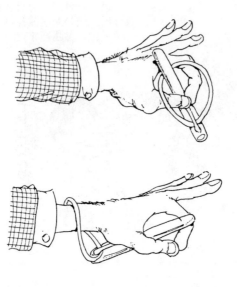

繩圈一旦套在手腕上，筆自然就會通過拇指和食指做成的圈子，最後再使繩結脫下來，這樣不就可以使筆和繩圈在不移動拇指和食指的情況下脫離出來了嗎

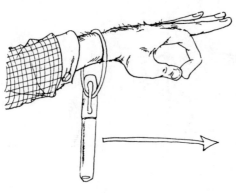

5 用手帕來量對方的尺寸

要「蓋」女孩子的說話術是多得不勝枚舉，不過有時適當地開一個「有色」的玩笑，也很可能因此使女孩子對您傾心的。

例如，找一個適當的時機，拿出一條手帕，請對方用拇指和食指用力夾住手帕的中央部分。您則抓住手帕的兩邊。然後「現在請用力夾住手帕」說著您就用力地把手帕扯過來，這時對方的手帕（拇指和食指）在手帕被拉走的同時就會成交叉狀。這時候看到因拉扯而變了形的手法，您就有意無意地告訴對方說：

「這就是測量妳的『尺寸』到底有多大的方法……」

或許這時對方會又羞又驚！

戲　法

「請用拇指和食指夾住手帕」
「這樣嗎？」
「嗯，對了！要多用一點力哦……」

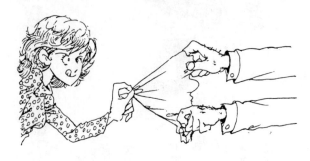

把手帕做一個左回轉（把本來在上面
的手轉到下面，而下面的手轉到上面）
「看！這大概就是妳的尺寸吧！」

6 可以連結的迴紋針

　　拿出一張千元的鈔票並把它摺成兩摺，再用迴紋針固定住。接著再把鈔票用一條橡皮圈圈起來，並用另外一個迴紋針把另一端固定住。於是，您就可以對對方說：「請妳設法使迴紋針和橡皮圈串連起來。」

　　這只要把鈔票的兩端同時用力一拉，迴紋針和橡皮圈就會連結在一起了。

　　不管是對方做成功了或最後還是由你親自動手來做，總之當迴紋針和橡皮圈結合在一起時，您千萬不要忘了對她說：「啊！妳看，我們就像這兩個迴紋針一樣，無論如何都會結合在一起的……」這時對方或許會因此更能了解您的心意。

戲　法

把鈔票（一般紙張亦可）摺曲用迴紋針固定，再套上橡皮圈，最後再夾上一個迴紋針。

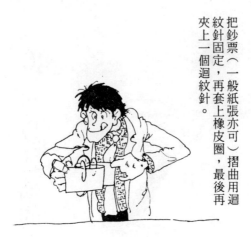

看好哦！

兩手分別抓住鈔票的兩端，
並用力一拉果然橡皮圈和迴
紋針真的連接在一起了。

手　法

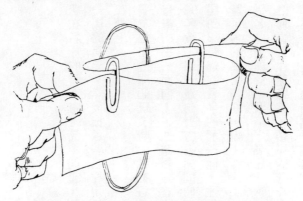

其中的要訣是迴紋針的方向都要相同，另外
橡皮圈不可套錯邊，這樣就可以簡單地完成
了。

7 名片的陷阱

首先請您在名片的背面畫上簡單的畫，例如，幾張表情都不一樣的臉譜。然後把這些名片用橡皮圈綁好，隨時帶在身上。

等遇到朋友想和他開個玩笑時，就把這疊名片拿出來，把畫有畫的那一面向上，並請對方在上面簽名。

等對方簽完名後，您一邊向對方道謝同時把名片倒翻過來，即翻到印有您的名字的那一面，並從下面抽出那張對方簽了名的那張名片，說：

「我這張名片謝謝您給我簽了名……。」

然後就把那張名片翻過來，結果的確簽名是在上面，但圖案卻不一樣了，這時萬一這圖案「有問題」

戲 法

的話，對方可就會一時窘迫而不知如何是好。

這也是一招可以讓對方留有深刻印象的自我介紹方式，您不妨稍加運用。

請簽個名好嗎？

真謝謝您，現在請把剛剛那張簽了名的名片抽出來。

「呀！這不是我剛剛簽名的那一張啦！」

把好幾張名片用橡皮圈捆住（橡皮圈要用厚而寬的，並且多用幾條），最上面的那張名片事實上只是半張而已，其切割處則設法用橡皮圈遮蓋住，這樣對方簽了名的那張名片其實就是在下面的那一張名片。

8 胸罩與內褲

您知不知道只要用一條手帕就可以做出許多帶有黃色氣味的遊戲呢？

例如，我們可以故意把手帕摺成那些大家比較敏感的東西，然後故意要對方說出「那是什麼」，或是把摺出來的東西故意當做是真的物品而往身上穿戴。

例如，當您用手帕摺成一副胸罩或一條三角褲來給對方看時，不要說別的，就單欣賞對方當時又羞又驚的神情，就很令人爽快了。

當然如果會說話的人再趁此機會做幾個問題，那氣氛可能會更好！

戲　法

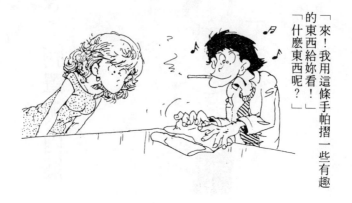

「來！我用這條手帕摺一些有趣的東西給妳看！」

「什麼東西呢？」

「妳看，這是現做的胸罩。」

「啊！你少討厭啦！」

■用手帕做胸罩與內褲的方法

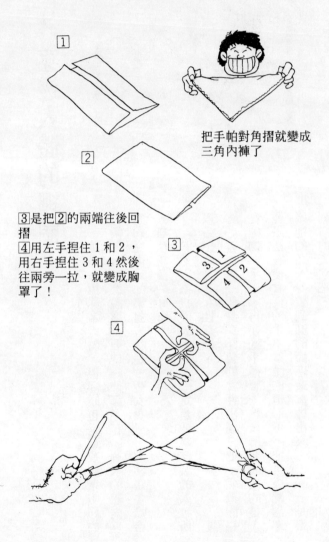

把手帕對角摺就變成
三角內褲了

③是把②的兩端往後回
摺
④用左手捏住1和2，
用右手捏住3和4然後
往兩旁一拉，就變成胸
罩了！

9 穿透人體的繩圈

這是一招非常大膽，但同時也是最被觀眾叫好的魔術。再怎麼說這是要使一條繩子在一個人的體內移動的魔術，如果對方又是一個女孩子，那該是多麼令人無法想像的好呀！

當然因為接受表演的人一定是要穿洋裝的，所以這一定是非女性莫屬了。

首先請一個身穿洋裝的女性出場，把一個繩圈掛在她的左手上，再要她手插腰，然後所要表演的是，要設法在使女性的手不離腰的情形下，把這條繩圈經過她的頭、身體到腳的順序最後掉出來……這是很刺激的表演吧！

戲　法

在她的左手上掛上繩圈，並請對方手插腰，然後設法使這條繩圈能經過她的身體。

「哪！您看這樣就可通過頭部了吧！接著再……」

啊……

請不要生氣？
請不要生氣？

「哇！好不容易，終於完成了……」

手　法

繩圈走的路線就像圖例所示。不過表演時不要故意大吃對方的豆腐，否則很容易發生「不良的後果」，千萬要注意。

大展出版社有限公司　圖書目錄

地址：台北市北投區11204
　　　致遠一路二段12巷1號
郵撥：　0166955～1

電話：（02）8236031
　　　　　　　8236033
傳真：（02）8272069

• 法律專欄連載 • 電腦編號58

台大法學院　法律學系／策劃
　　　　　　法律服務社／編著

①別讓您的權利睡著了①		180元
②別讓您的權利睡著了②		180元

• 趣味心理講座 • 電腦編號15

①性格測驗 1	探索男與女	淺野八郎著	140元
②性格測驗 2	透視人心奧秘	淺野八郎著	140元
③性格測驗 3	發現陌生的自己	淺野八郎著	140元
④性格測驗 4	發現你的真面目	淺野八郎著	140元
⑤性格測驗 5	讓你們吃驚	淺野八郎著	140元
⑥性格測驗 6	洞穿心理盲點	淺野八郎著	140元
⑦性格測驗 7	探索對方心理	淺野八郎著	140元
⑧性格測驗 8	由吃認識自己	淺野八郎著	140元
⑨性格測驗 9	戀愛知多少	淺野八郎著	140元

• 婦 幼 天 地 • 電腦編號16

①八萬人減肥成果	黃靜香譯	150元
②三分鐘減肥體操	楊鴻儒譯	130元
③窈窕淑女美髮秘訣	柯素娥譯	130元
④使妳更迷人	成　玉譯	130元
⑤女性的更年期	官舒妍編譯	130元
⑥胎內育兒法	李玉瓊編譯	120元
⑦愛與學習	蕭京凌編譯	120元
⑧初次懷孕與生產	婦幼天地編譯組	180元
⑨初次育兒12個月	婦幼天地編譯組	180元
⑩斷乳食與幼兒食	婦幼天地編譯組	180元
⑪培養幼兒能力與性向	婦幼天地編譯組	180元
⑫培養幼兒創造力的玩具與遊戲	婦幼天地編譯組	180元

㉚刑案推理解謎　　　　　　　　小毛驢編譯　　130元
㉛偵探常識推理　　　　　　　　小毛驢編譯　　130元
㉜偵探常識解謎　　　　　　　　小毛驢編譯　　130元
㉝偵探推理遊戲　　　　　　　　小毛驢編譯　　130元
㉞趣味的超魔術　　　　　　　　廖玉山編著　　150元
㉟

・健 康 天 地・ 電腦編號18

①壓力的預防與治療　　　　　　柯素娥編譯　　130元
②超科學氣的魔力　　　　　　　柯素娥編譯　　130元
③尿療法治病的神奇　　　　　　中尾良一著　　130元
④鐵證如山的尿療法奇蹟　　　　廖玉山譯　　　120元
⑤一日斷食健康法　　　　　　　葉慈容編譯　　120元
⑥胃部強健法　　　　　　　　　陳炳崑譯　　　120元
⑦癌症早期檢查法　　　　　　　廖松濤譯　　　130元
⑧老人痴呆症防止法　　　　　　柯素娥編譯　　130元
⑨松葉汁健康飲料　　　　　　　陳麗芬編譯　　130元
⑩揉肚臍健康法　　　　　　　　永井秋夫著　　150元
⑪過勞死、猝死的預防　　　　　卓秀貞編譯　　130元
⑫高血壓治療與飲食　　　　　　藤山順豐著　　150元
⑬老人看護指南　　　　　　　　柯素娥編譯　　150元
⑭美容外科淺談　　　　　　　　楊啟宏著　　　150元
⑮美容外科新境界　　　　　　　楊啟宏著　　　150元

・實用心理學講座・ 電腦編號21

①拆穿欺騙伎倆　　　　　　　　多湖輝著　　　140元
②創造好構想　　　　　　　　　多湖輝著　　　140元
③面對面心理術　　　　　　　　多湖輝著　　　140元
④偽裝心理術　　　　　　　　　多湖輝著　　　140元
⑤透視人性弱點　　　　　　　　多湖輝著　　　140元
⑥自我表現術　　　　　　　　　多湖輝著　　　150元
⑦不可思議的人性心理　　　　　多湖輝著　　　150元
⑧催眠術入門　　　　　　　　　多湖輝著　　　150元

・超現實心理講座・ 電腦編號22

①超意識覺醒法　　　　　　　　詹蔚芬編譯　　130元
②護摩秘法與人生　　　　　　　劉名揚編譯　　130元
③秘法！超級仙術入門　　　　　陸　明譯　　　150元

④給地球人的訊息　　　　　　柯素娥編著　　150元
⑤密教的神通力　　　　　　　劉名揚編著　　130元

・心 靈 雅 集・電腦編號00

①禪言佛語看人生　　　　　　松濤弘道著　　150元
②禪密教的奧秘　　　　　　　葉逯謙譯　　　120元
③觀音大法力　　　　　　　　田口日勝著　　120元
④觀音法力的大功德　　　　　田口日勝著　　120元
⑤達摩禪106智慧　　　　　　 劉華亭編譯　　150元
⑥有趣的佛教研究　　　　　　葉逯謙編譯　　120元
⑦夢的開運法　　　　　　　　蕭京凌譯　　　130元
⑧禪學智慧　　　　　　　　　柯素娥編譯　　130元
⑨女性佛教入門　　　　　　　許俐萍譯　　　110元
⑩佛像小百科　　　　　　　　心靈雅集編譯組　130元
⑪佛教小百科趣談　　　　　　心靈雅集編譯組　120元
⑫佛教小百科漫談　　　　　　心靈雅集編譯組　150元
⑬佛教知識小百科　　　　　　心靈雅集編譯組　150元
⑭佛學名言智慧　　　　　　　松濤弘道著　　180元
⑮釋迦名言智慧　　　　　　　松濤弘道著　　180元
⑯活人禪　　　　　　　　　　平田精耕著　　120元
⑰坐禪入門　　　　　　　　　柯素娥編譯　　120元
⑱現代禪悟　　　　　　　　　柯素娥編譯　　130元
⑲道元禪師語錄　　　　　　　心靈雅集編譯組　130元
⑳佛學經典指南　　　　　　　心靈雅集編譯組　130元
㉑何謂「生」　阿含經　　　　心靈雅集編譯組　130元
㉒一切皆空　般若心經　　　　心靈雅集編譯組　130元
㉓超越迷惘　法句經　　　　　心靈雅集編譯組　130元
㉔開拓宇宙觀　華嚴經　　　　心靈雅集編譯組　130元
㉕真實之道　法華經　　　　　心靈雅集編譯組　130元
㉖自由自在　涅槃經　　　　　心靈雅集編譯組　130元
㉗沈默的教示　維摩經　　　　心靈雅集編譯組　130元
㉘開通心眼　佛語佛戒　　　　心靈雅集編譯組　130元
㉙揭秘寶庫　密教經典　　　　心靈雅集編譯組　130元
㉚坐禪與養生　　　　　　　　廖松濤譯　　　110元
㉛釋尊十戒　　　　　　　　　柯素娥編譯　　120元
㉜佛法與神通　　　　　　　　劉欣如編著　　120元
㉝悟（正法眼藏的世界）　　　柯素娥編譯　　120元
㉞只管打坐　　　　　　　　　劉欣如編譯　　120元
㉟喬答摩・佛陀傳　　　　　　劉欣如編著　　120元
㊱唐玄奘留學記　　　　　　　劉欣如編譯　　120元

（ 4 ）

國立中央圖書館出版品預行編目資料

趣味的超魔術／廖玉山編著　--初版
　　--臺北市：大展，民83
　　　面；　　公分　--（青春天地；34）
　ISBN 957-557-433-8（平裝）

1. 魔術

991.96　　　　　　　　　　　　　83001151

趣味的超魔術

ISBN 957-557-433-8

法律顧問／劉　鈞　男　律師

編著者／廖　玉　山　　　　承印者／高星企業有限公司

發行人／蔡　森　明　　　　裝　訂／日新裝訂所

出版者／大展出版社有限公司　排版者／千賓電腦打字有限公司

社　　址／台北市北投區（石牌）

　　　　　致遠一路二段12巷1號　　電　話／（02）8836052

電　　話／（02）8236031・8236033　初　　版／1994年（民83年）3月

傳　　眞／（02）8272069

郵政劃撥／0166955－1

登記證／局版臺業字第2171號　　定　價／150元